Un nuovo libro sulle strutture acquatiche chiamate Dolphin. Anche questa volta assistiamo meravigliati alla qualità espressa dalle fotografie di Hannibal. Una carrellata di emozioni racchiusa negli scatti, una fantasia di bianchi e neri incredibili: insomma lo standard qualitativo è sempre alto, ormai sono anni che Hannibal ci vizia così.

Sembra quasi di specchiarsi in questi fantastici chiaroscuri: purtroppo possiamo essere in quei luoghi solo con la fantasia, ma con la certezza che se li visitassimo un giorno non li troveremmo probabilmente così belli come li ammiriamo in queste pagine...

Fabio Rancati

New book on aquatic structures called Dolphin. Once again we are amazed at the quality expressed by Hannibal's photographs. A succession of emotions contained in the shots, a fantasy of incredible whites and blacks: in short, the quality standard is always high, Hannibal has been spoiling us for years.

It seems almost to be reflected in these fantastic light dark: unfortunately we can be in those places only with the imagination, but with the certainty that if we visit them one day we would not find them as beautiful as we admire them in these pages ...

Fabio Rancati

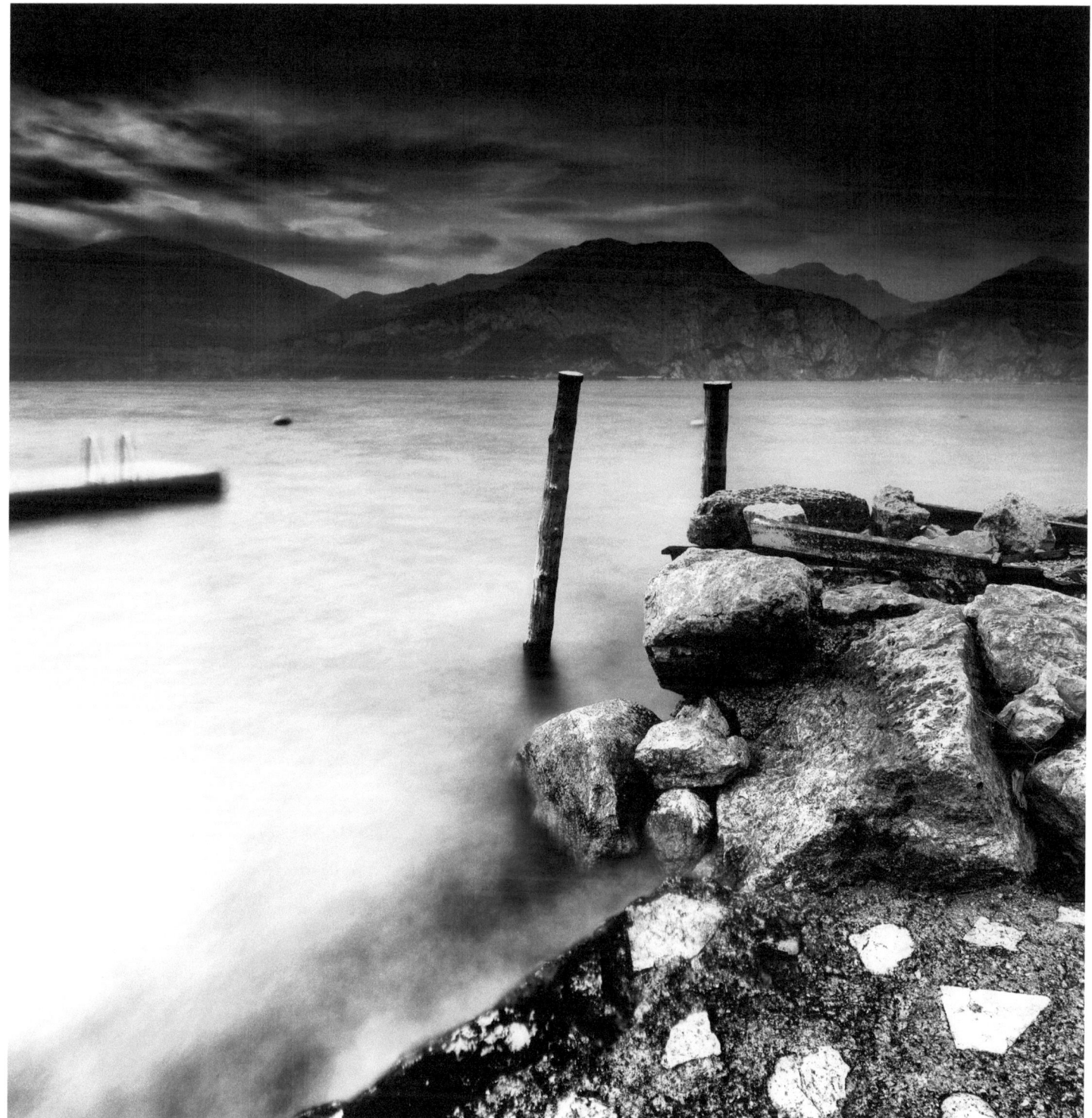

Assenza — Garda Lake

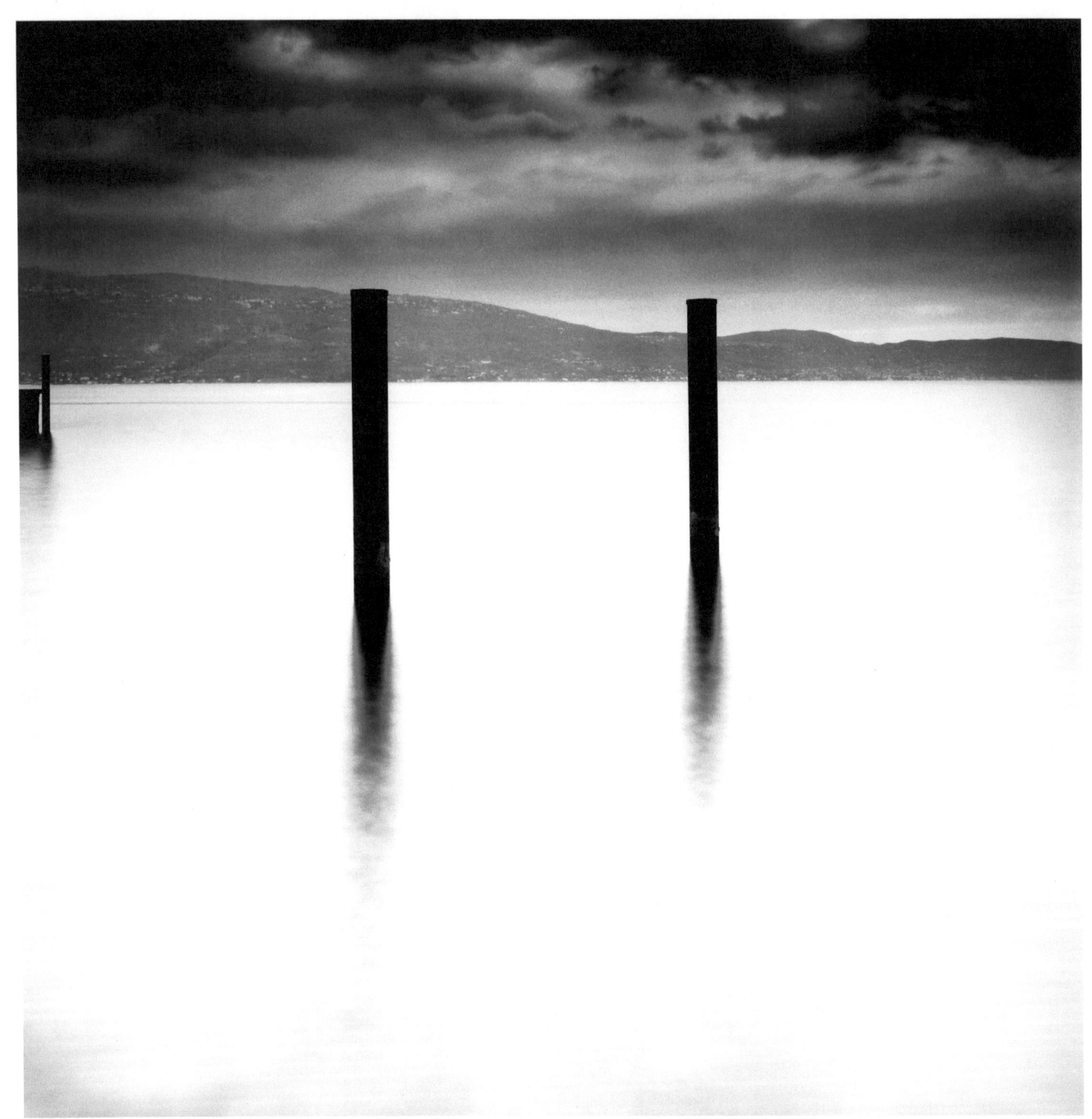

Bogliaco Garda Lake

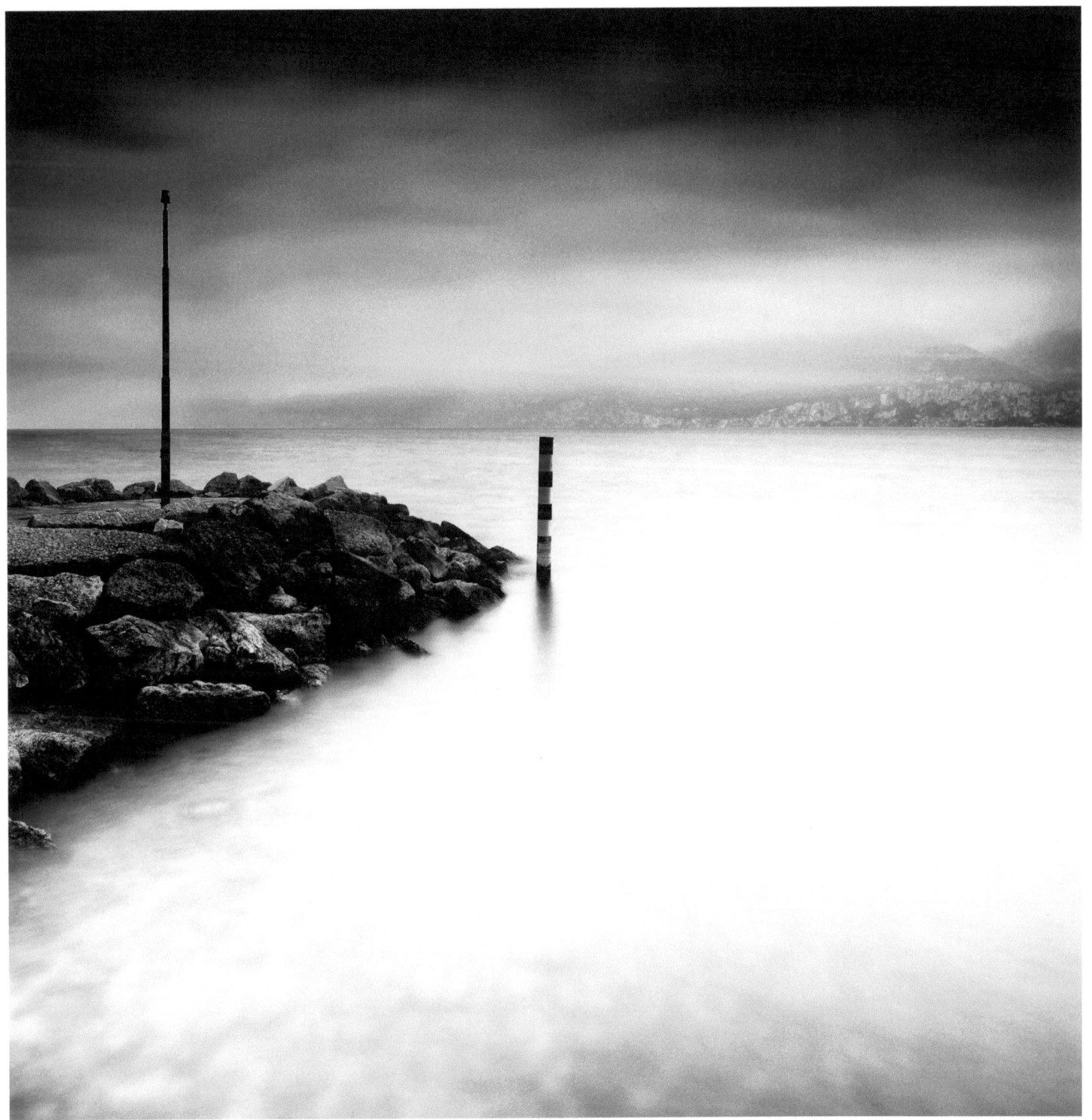

Brenzone Garda Lake

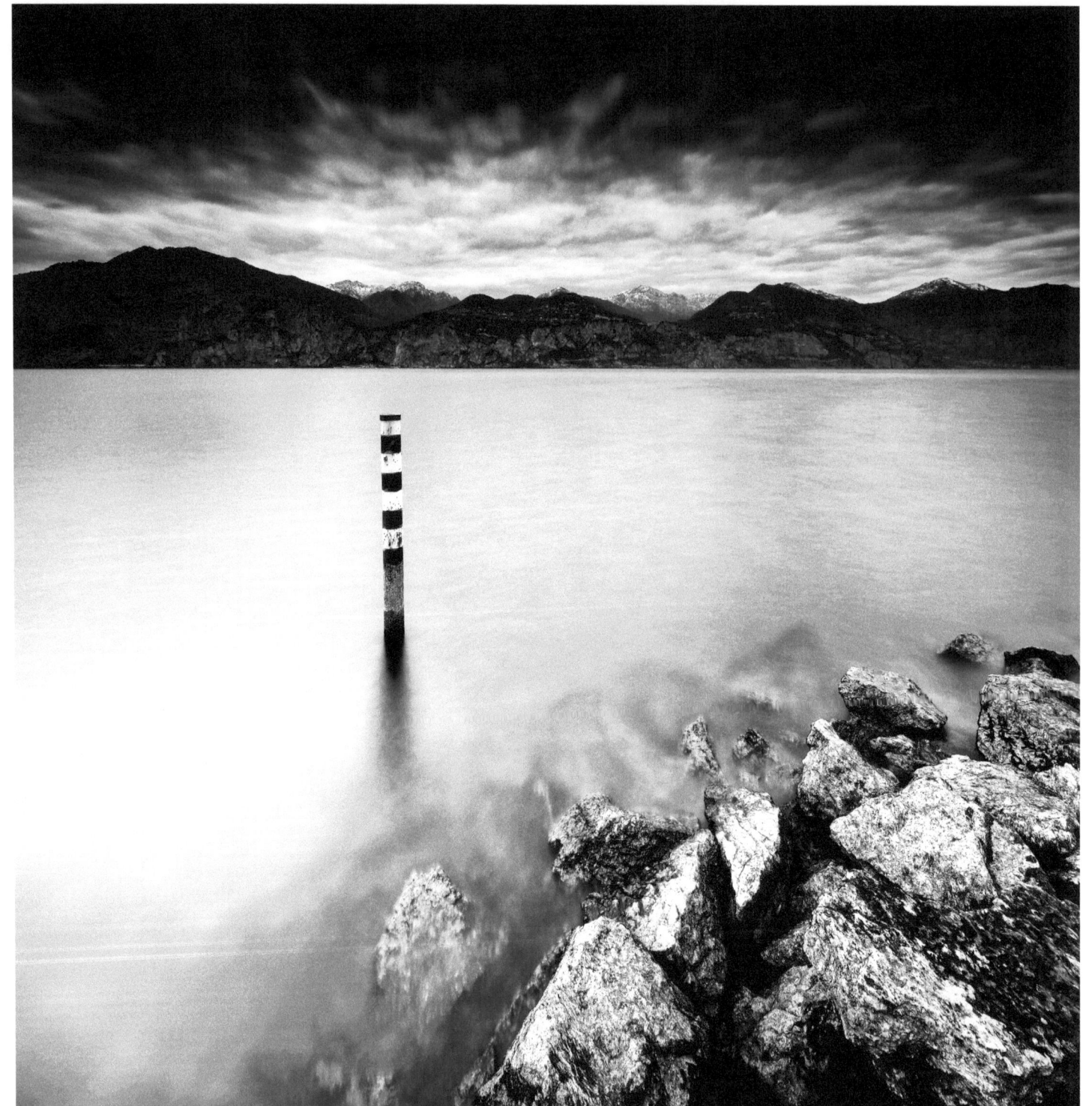

Cassone — Garda Lake

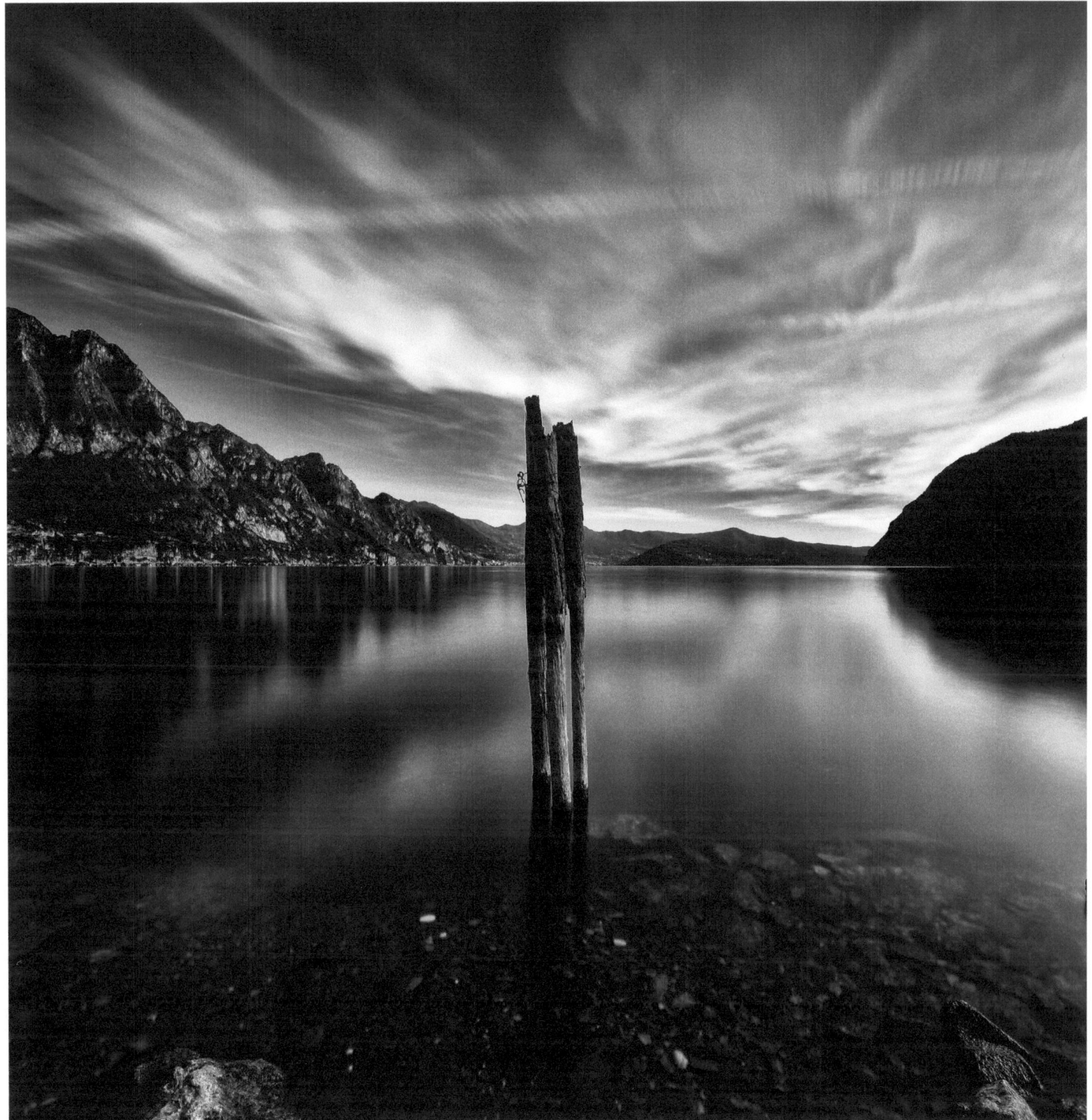

Castro — Iseo Lake

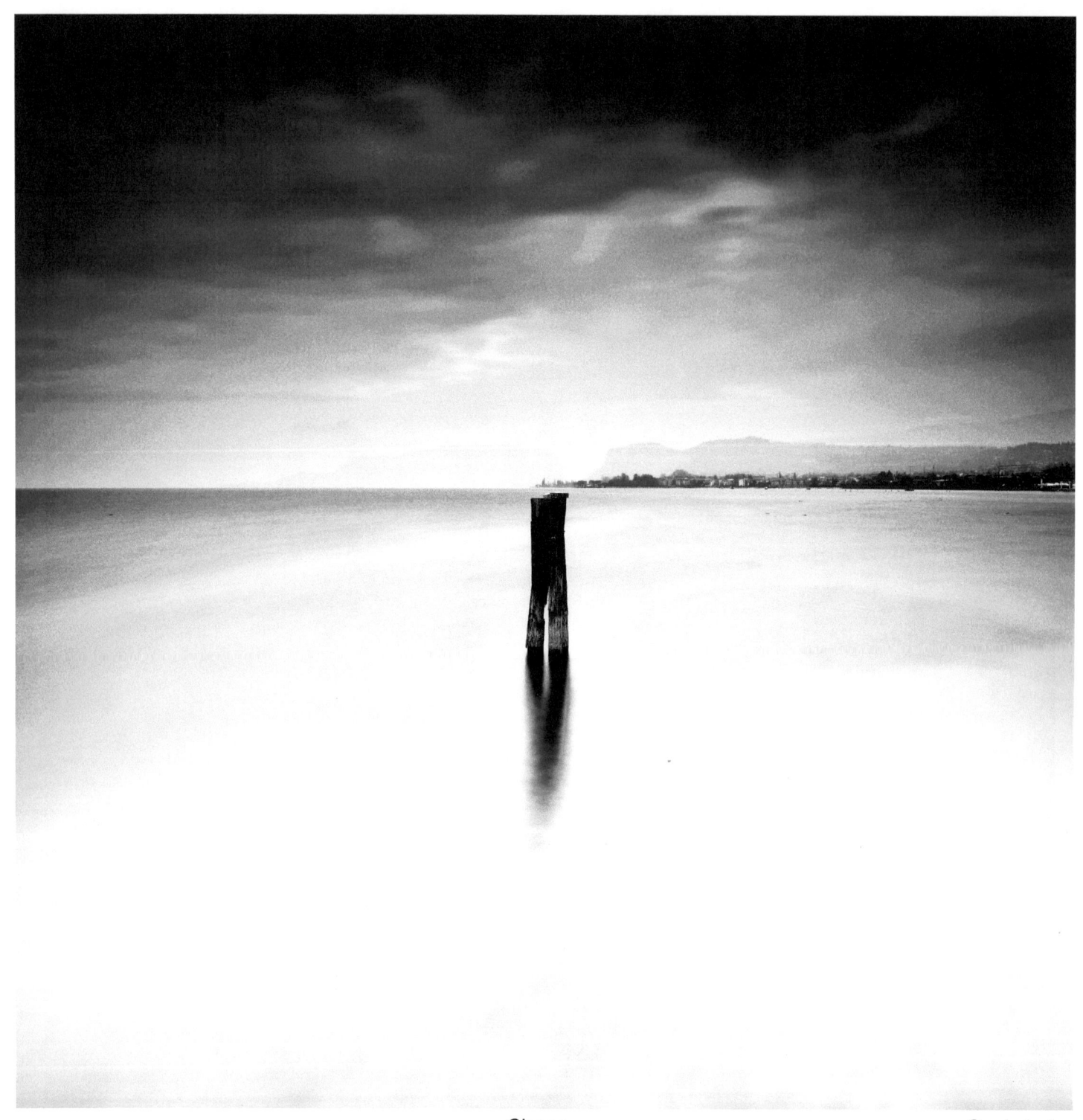

Cisano　　　Garda Lake

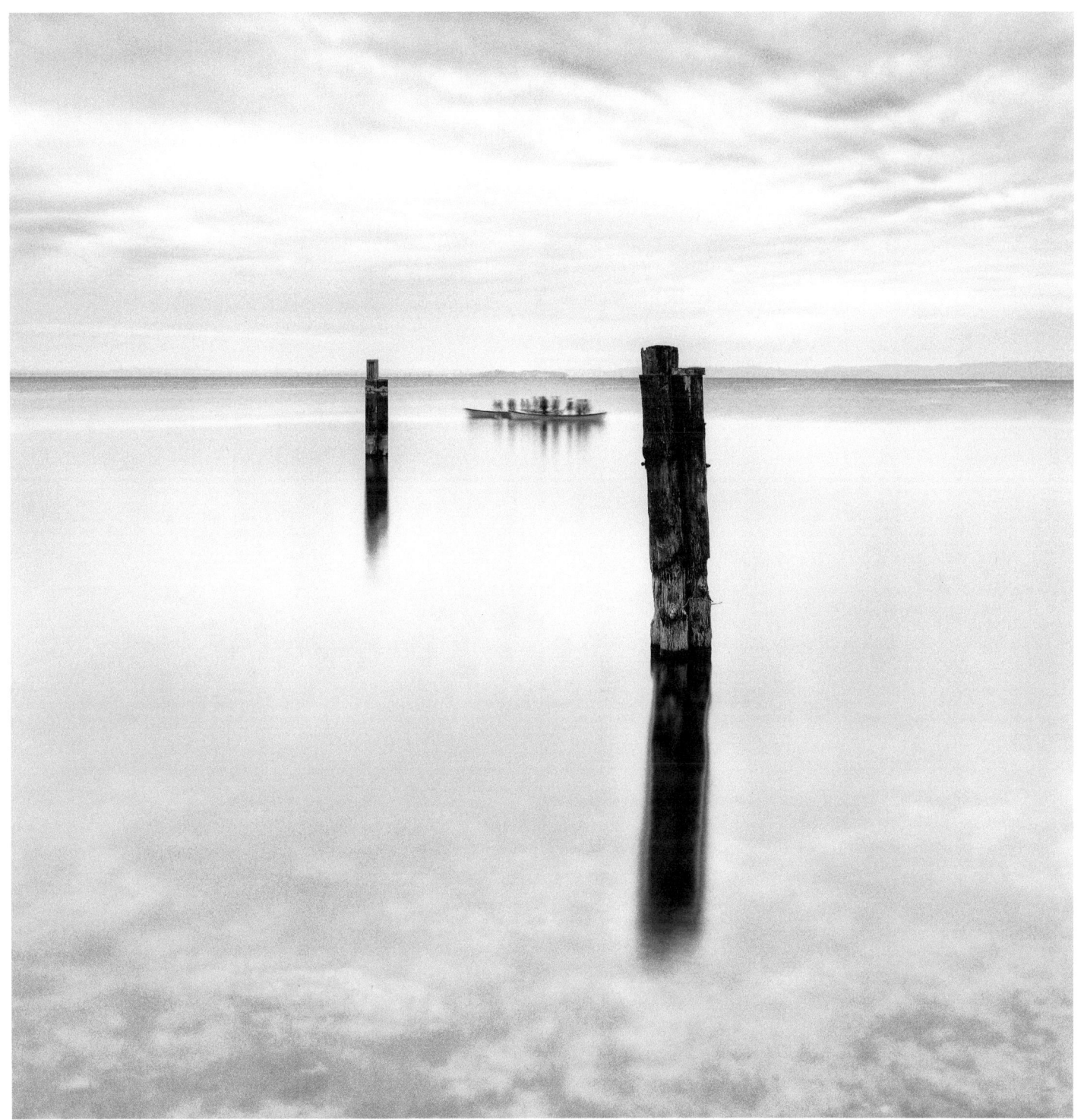

Garda — Garda Lake

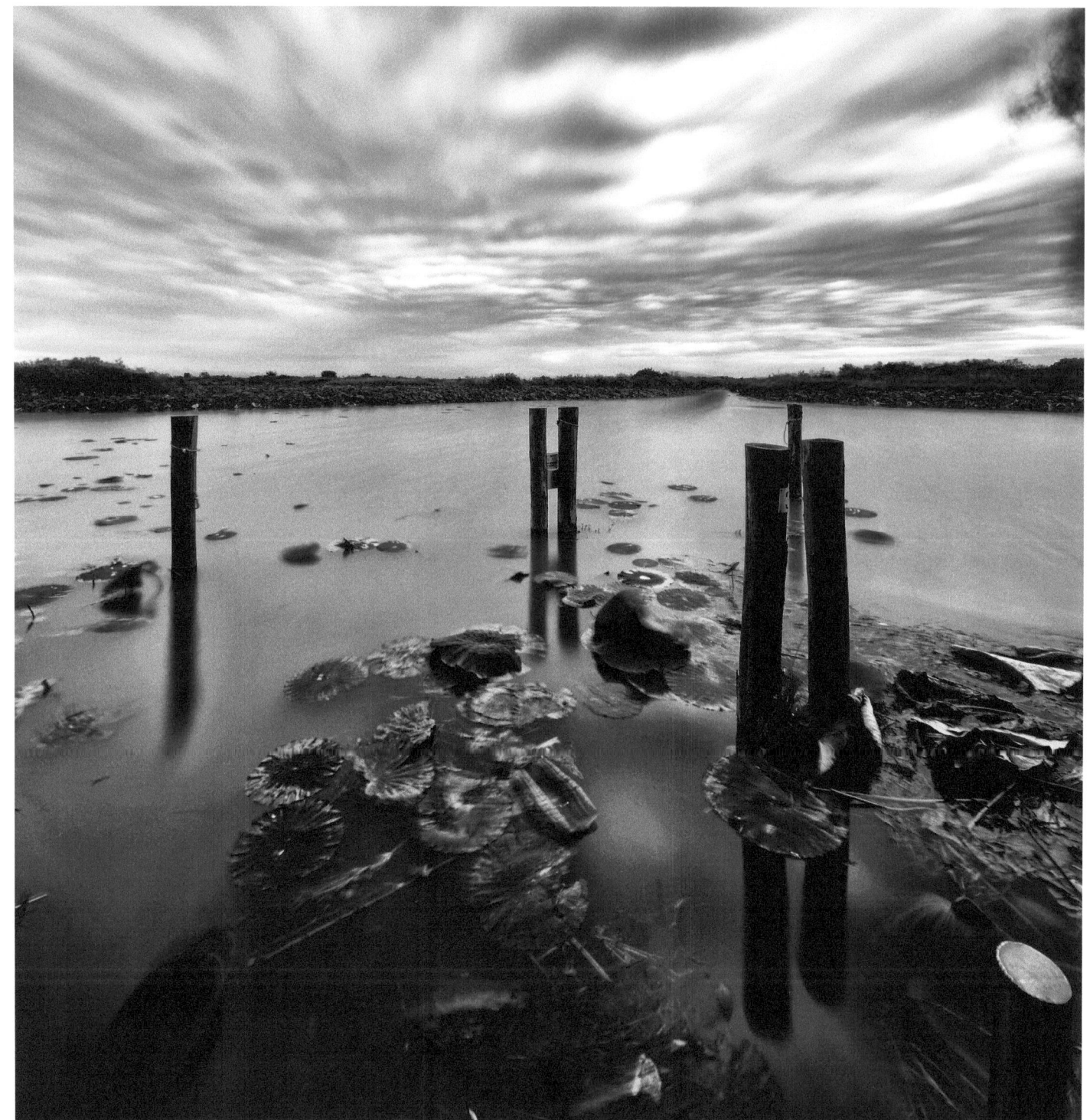

Grazie Mantova

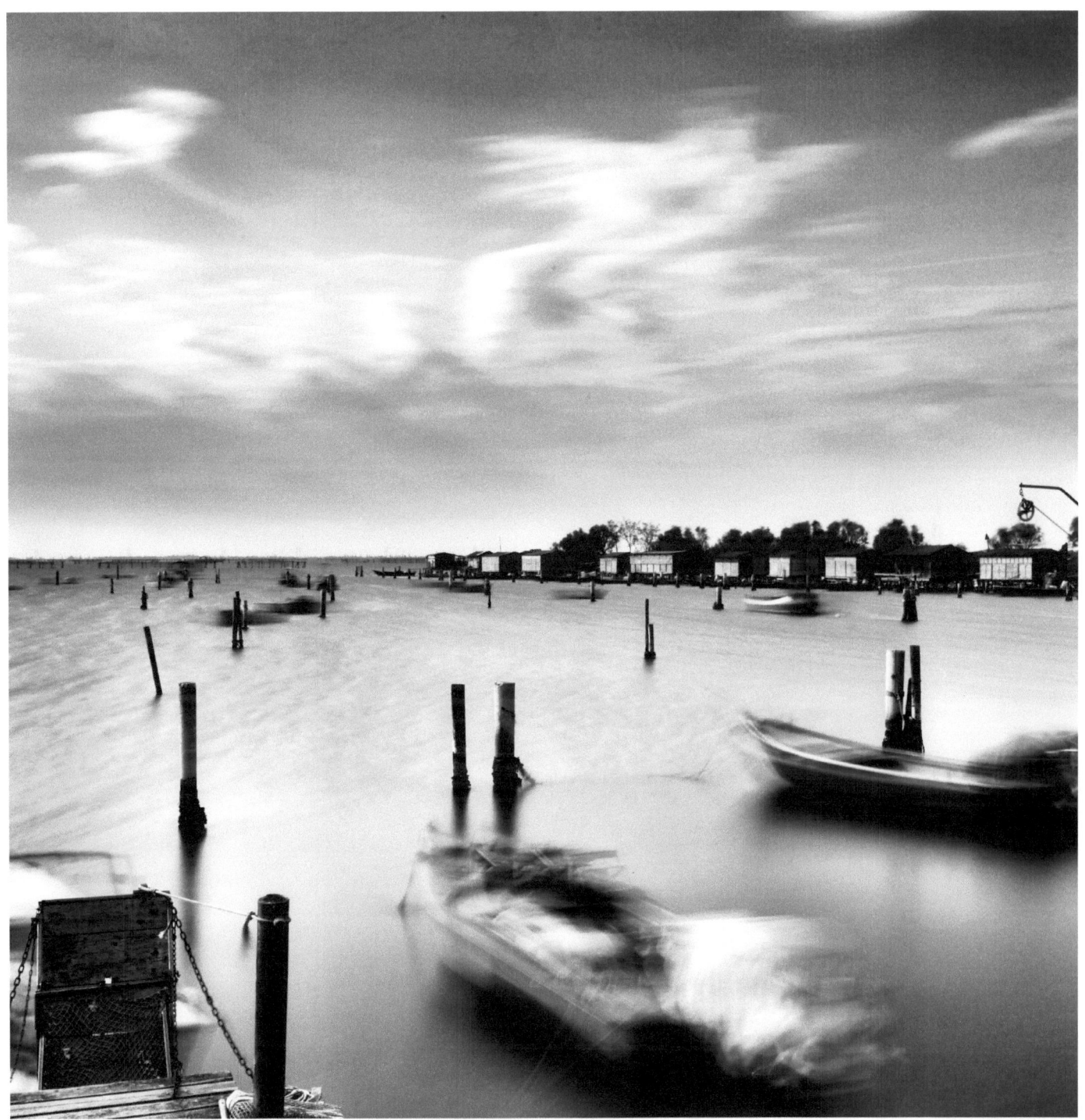

Isola della Donzella — Rovigo

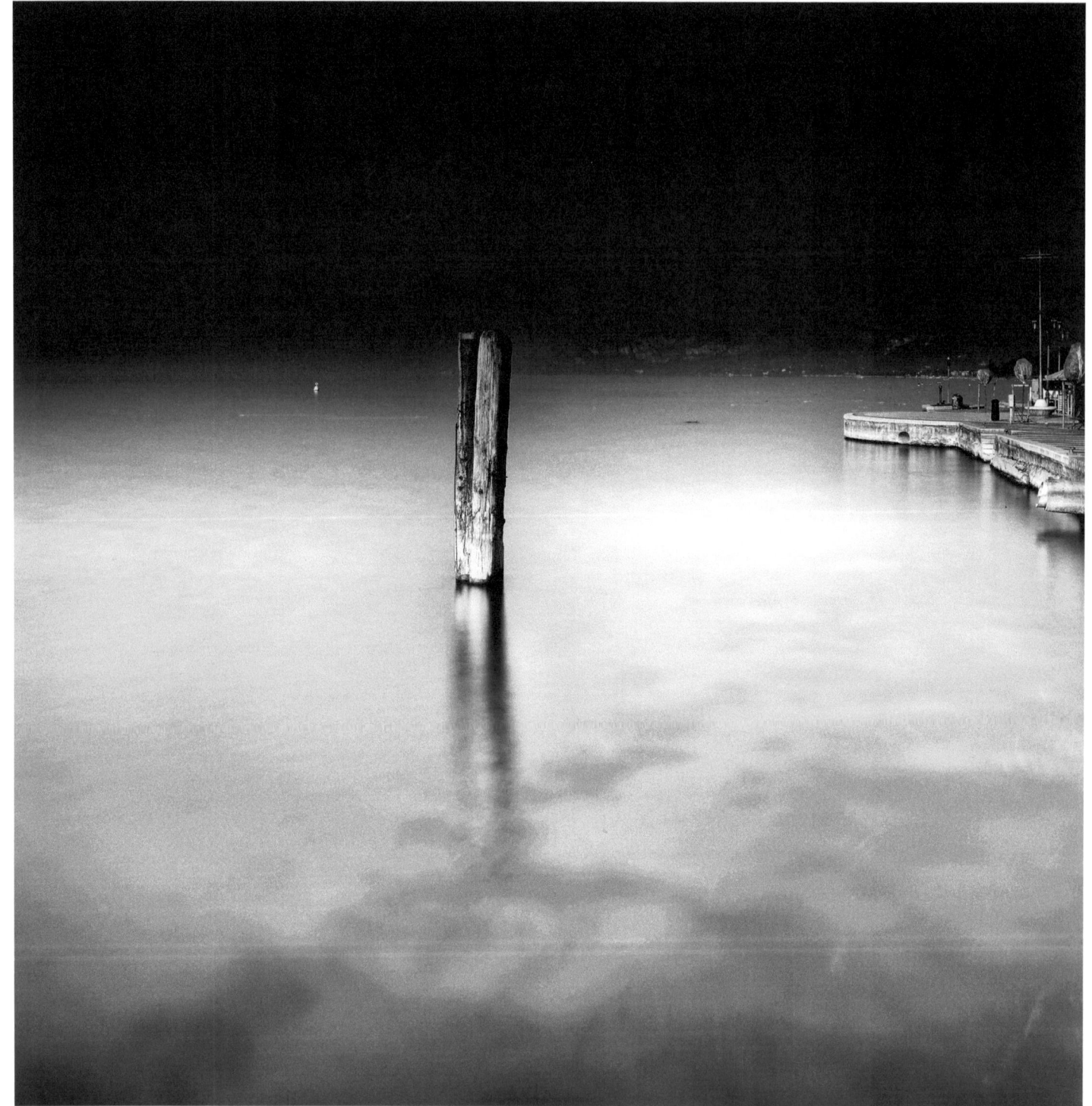

Lazise Garda Lake

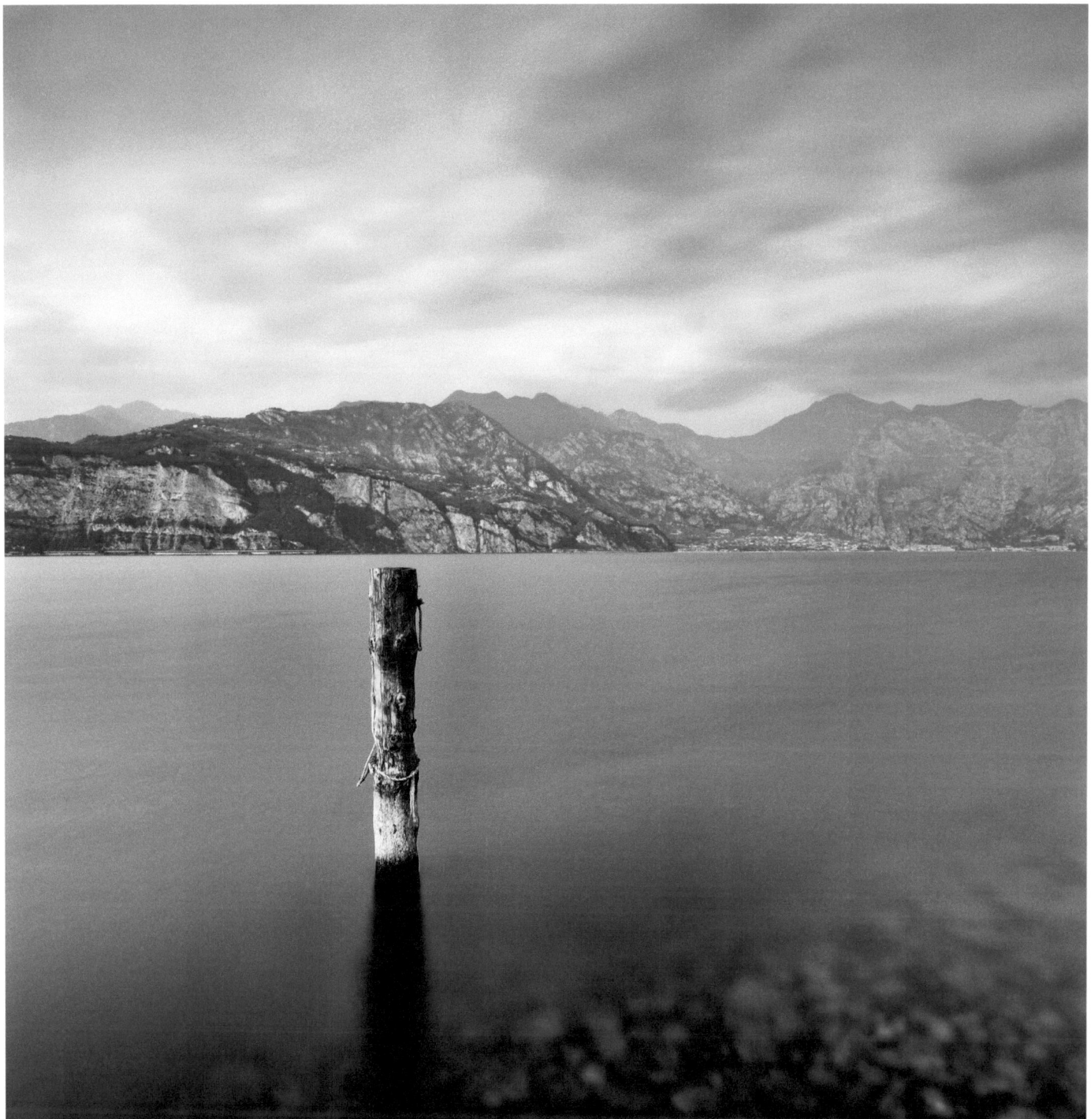

Malcesine — Garda Lake

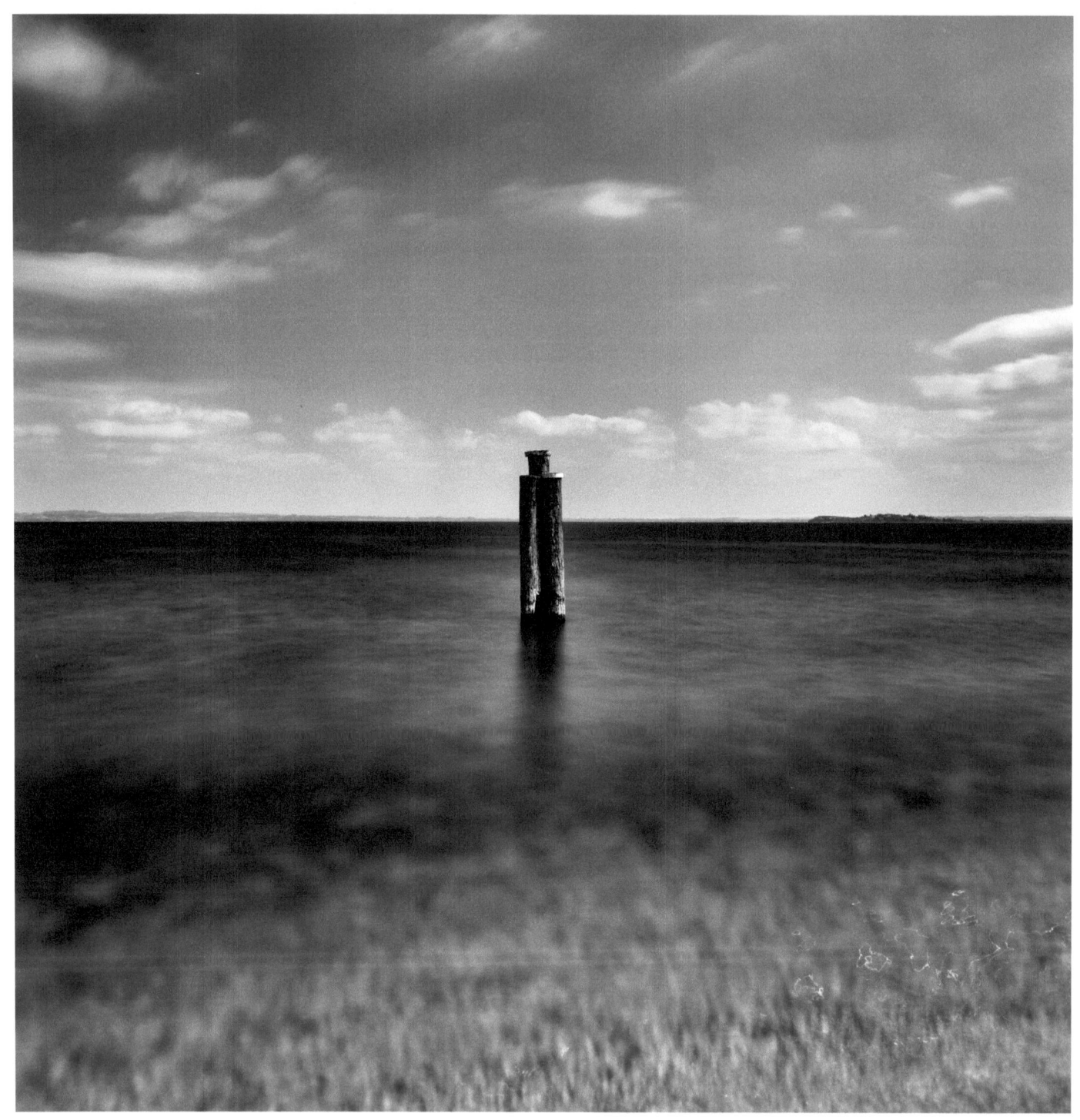

Manerba Garda Lake

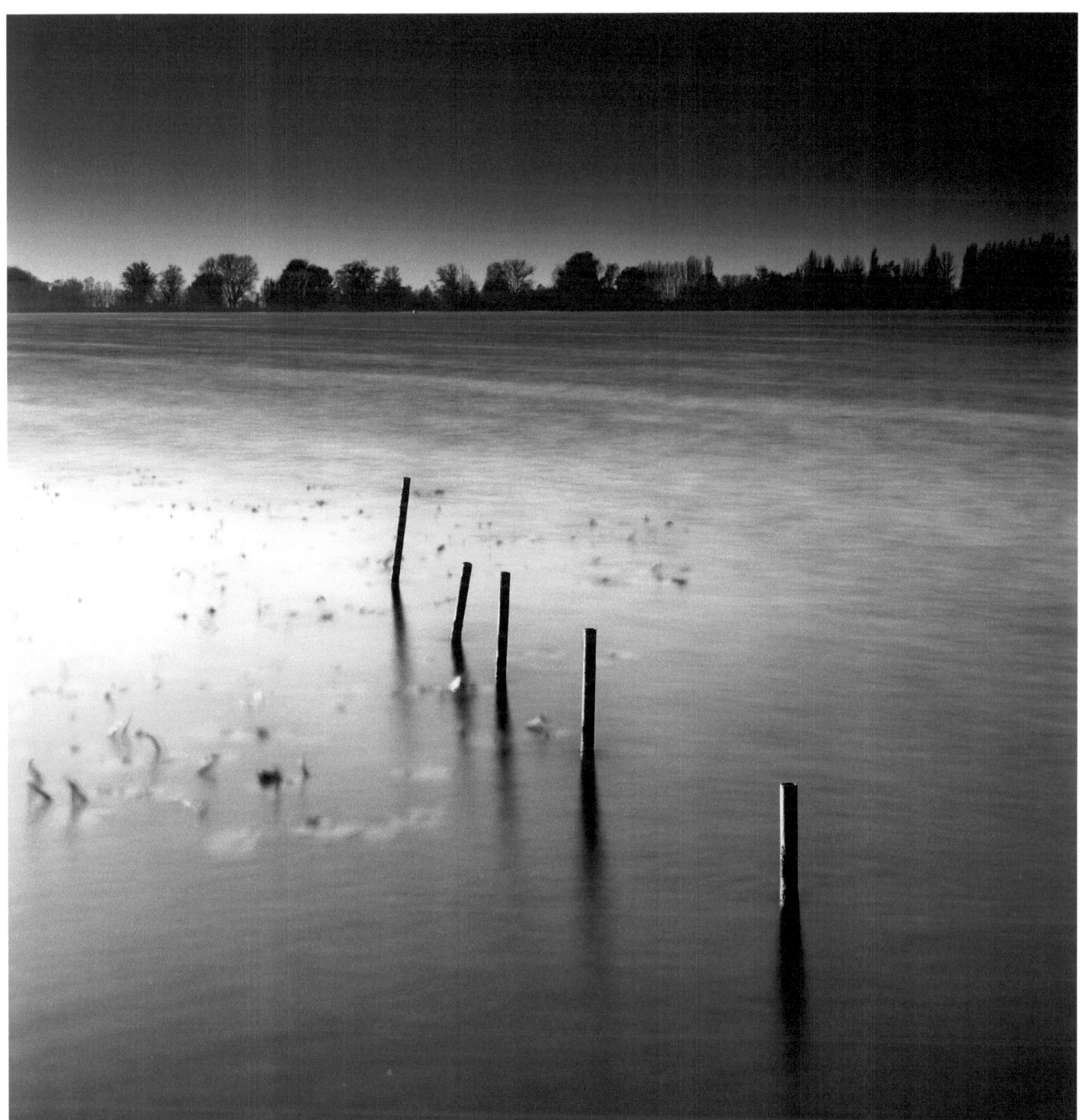

Mantova

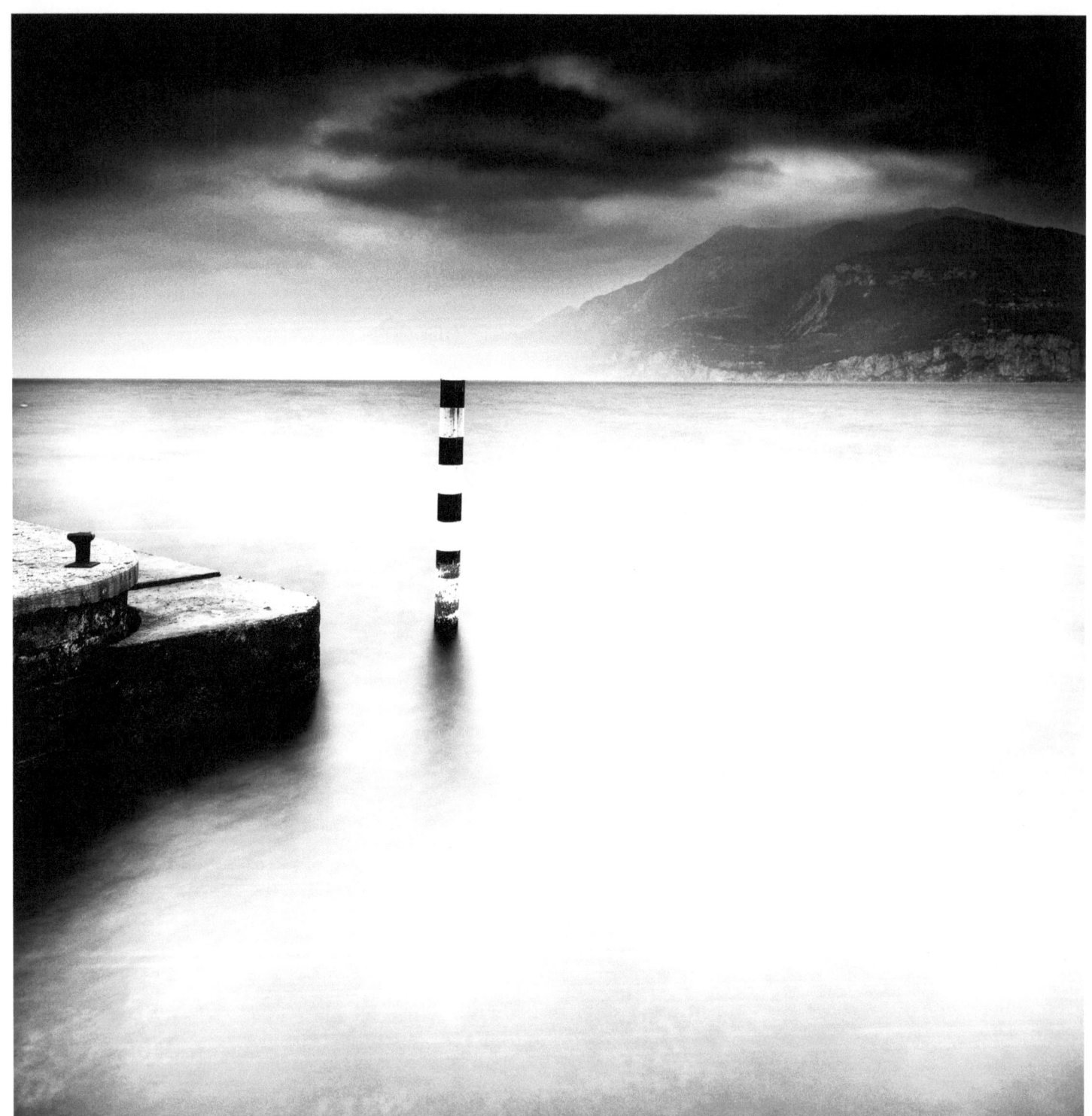

Porto di Brenzone — Garda Lake

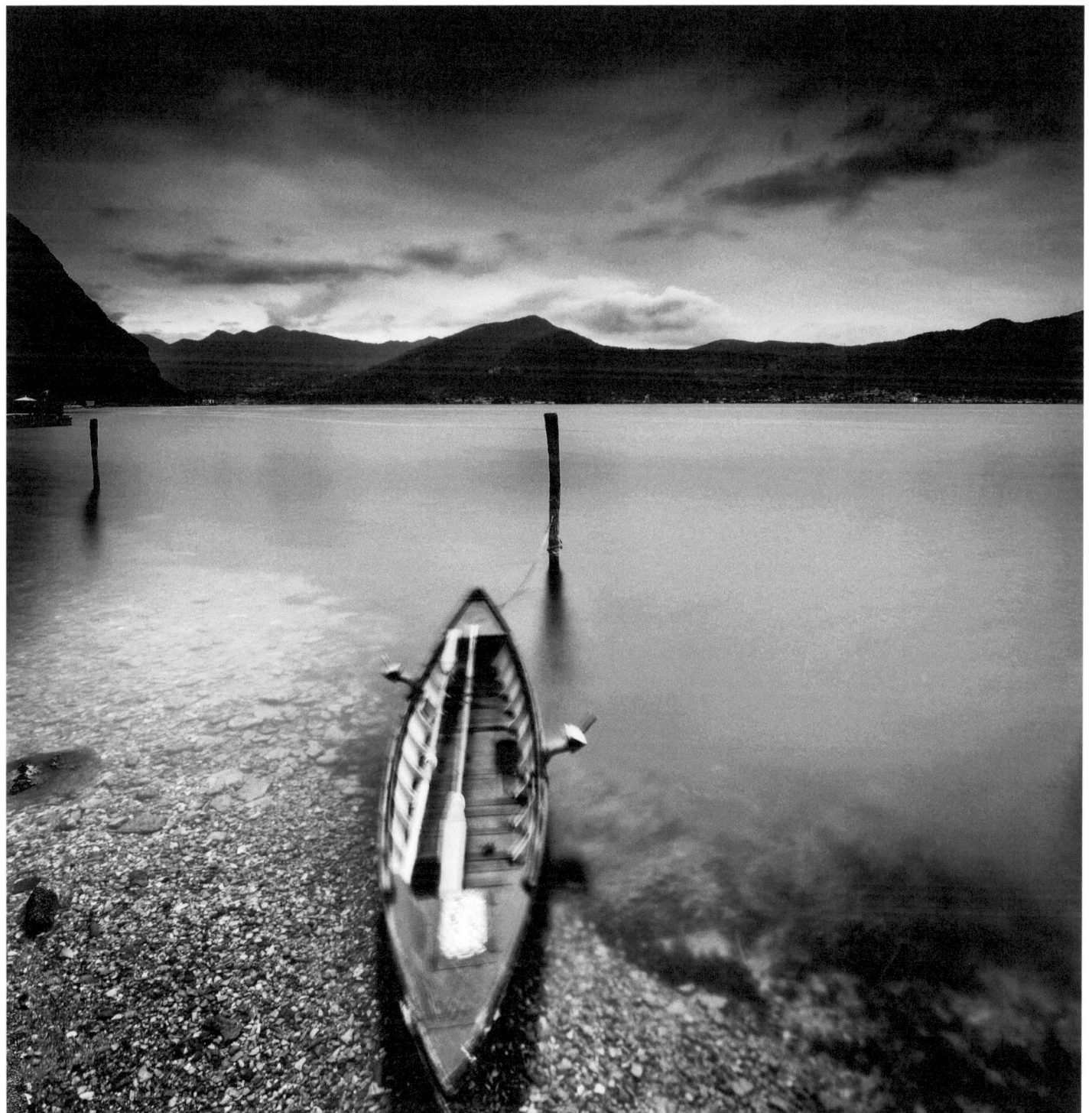

Predore — Iseo Lake

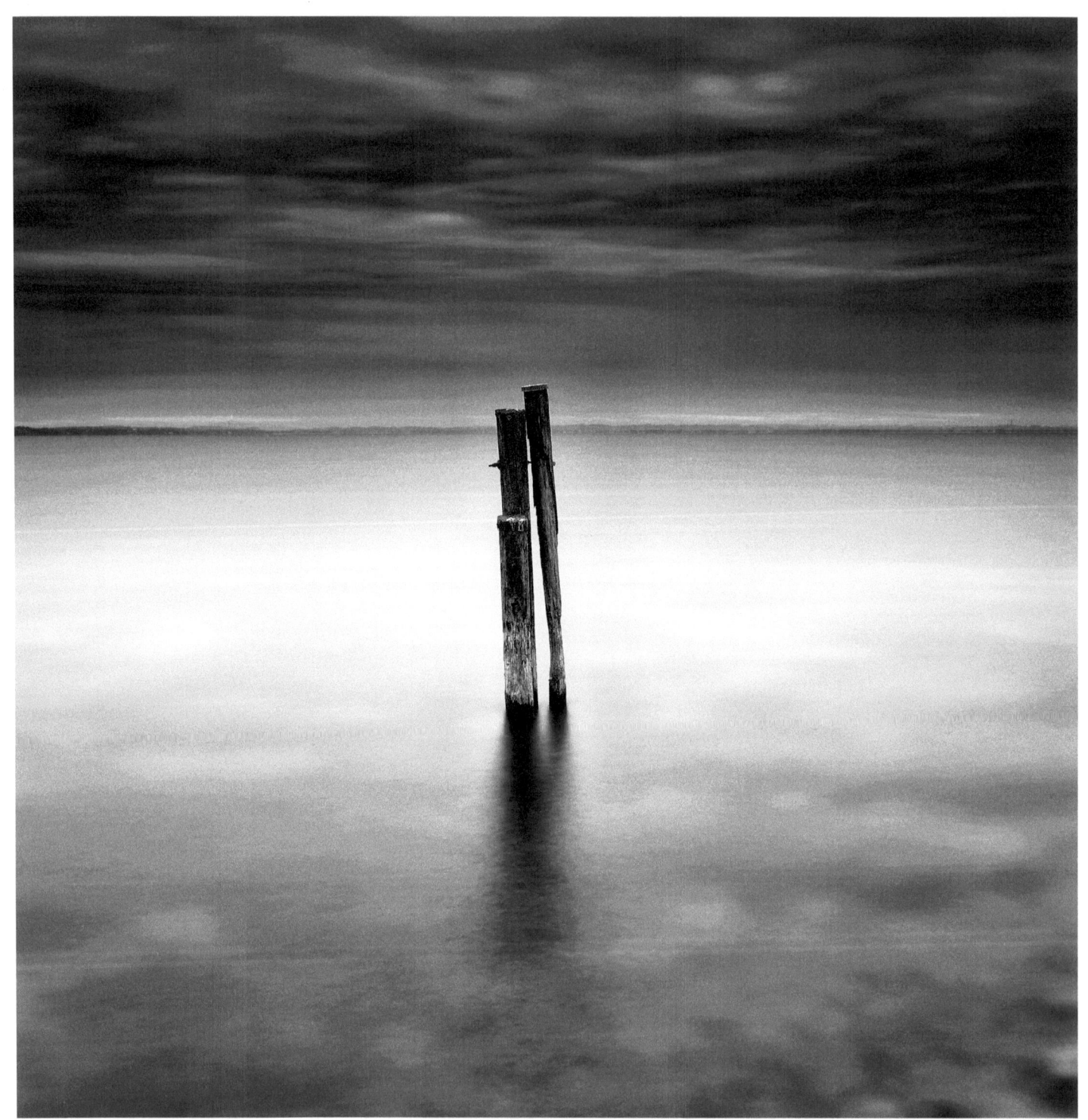

Punta San Vigilio — Garda Lake

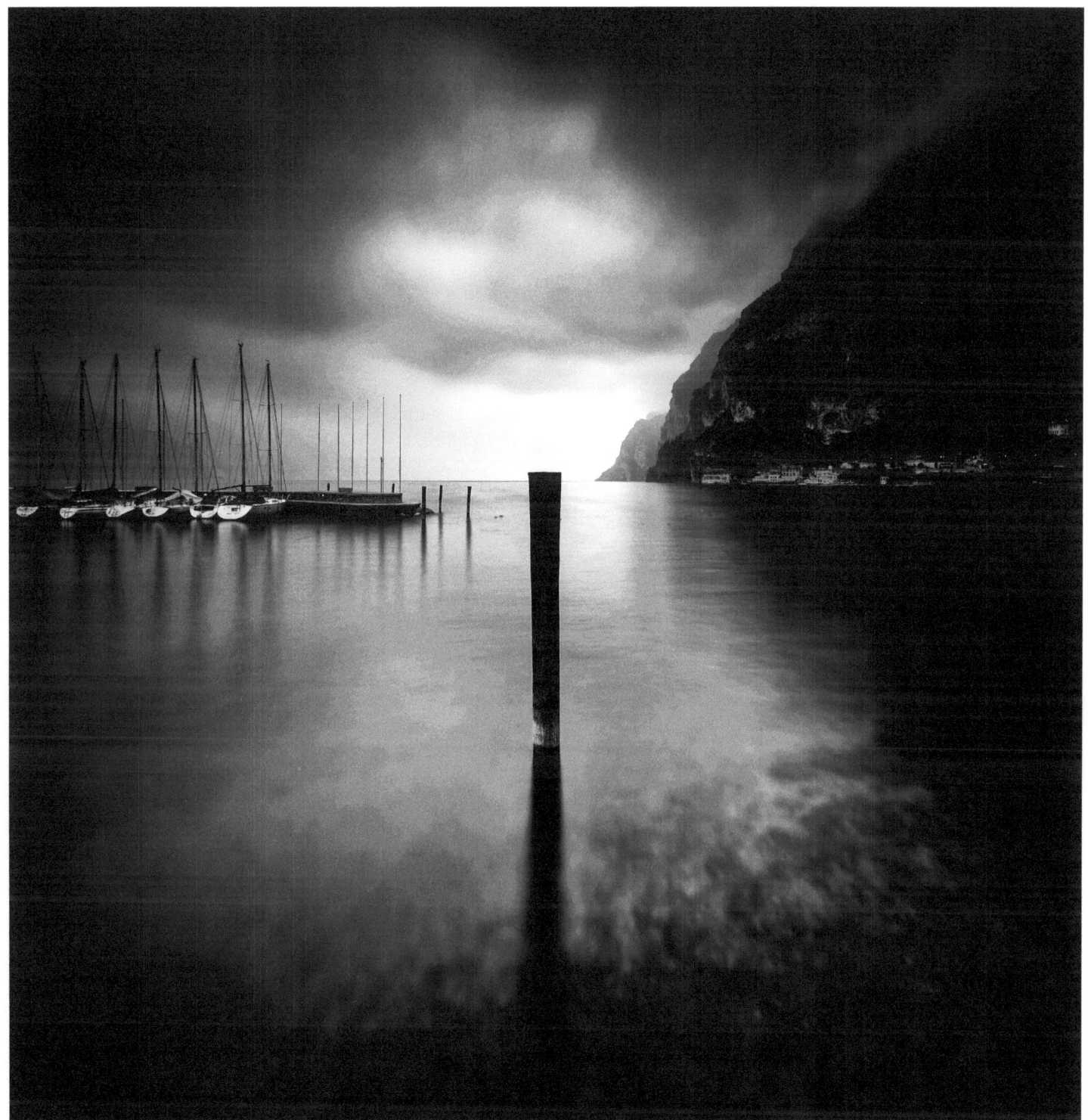

Riva del Garda — Garda Lake

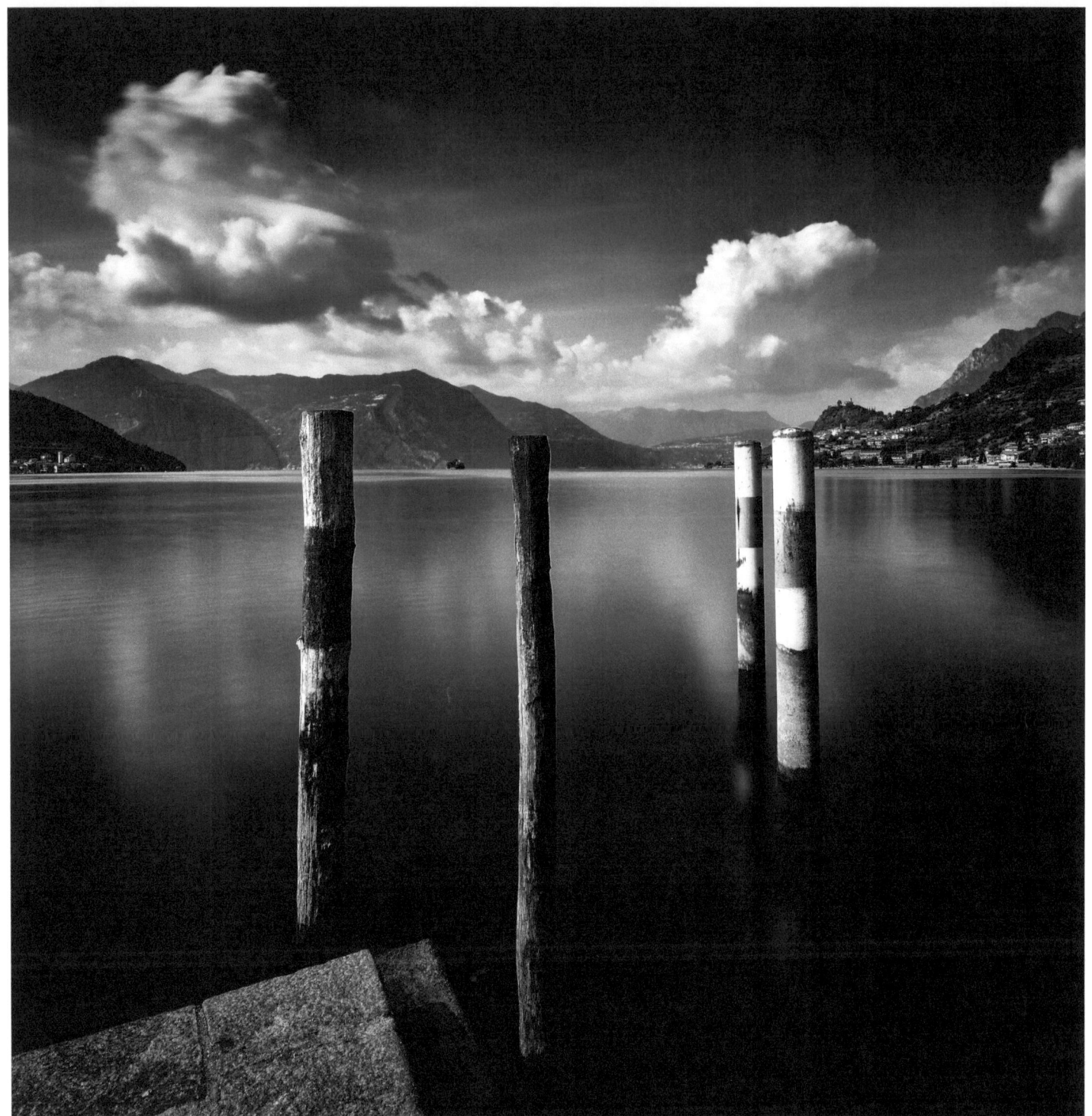

Sale Marasino — Iseo Lake

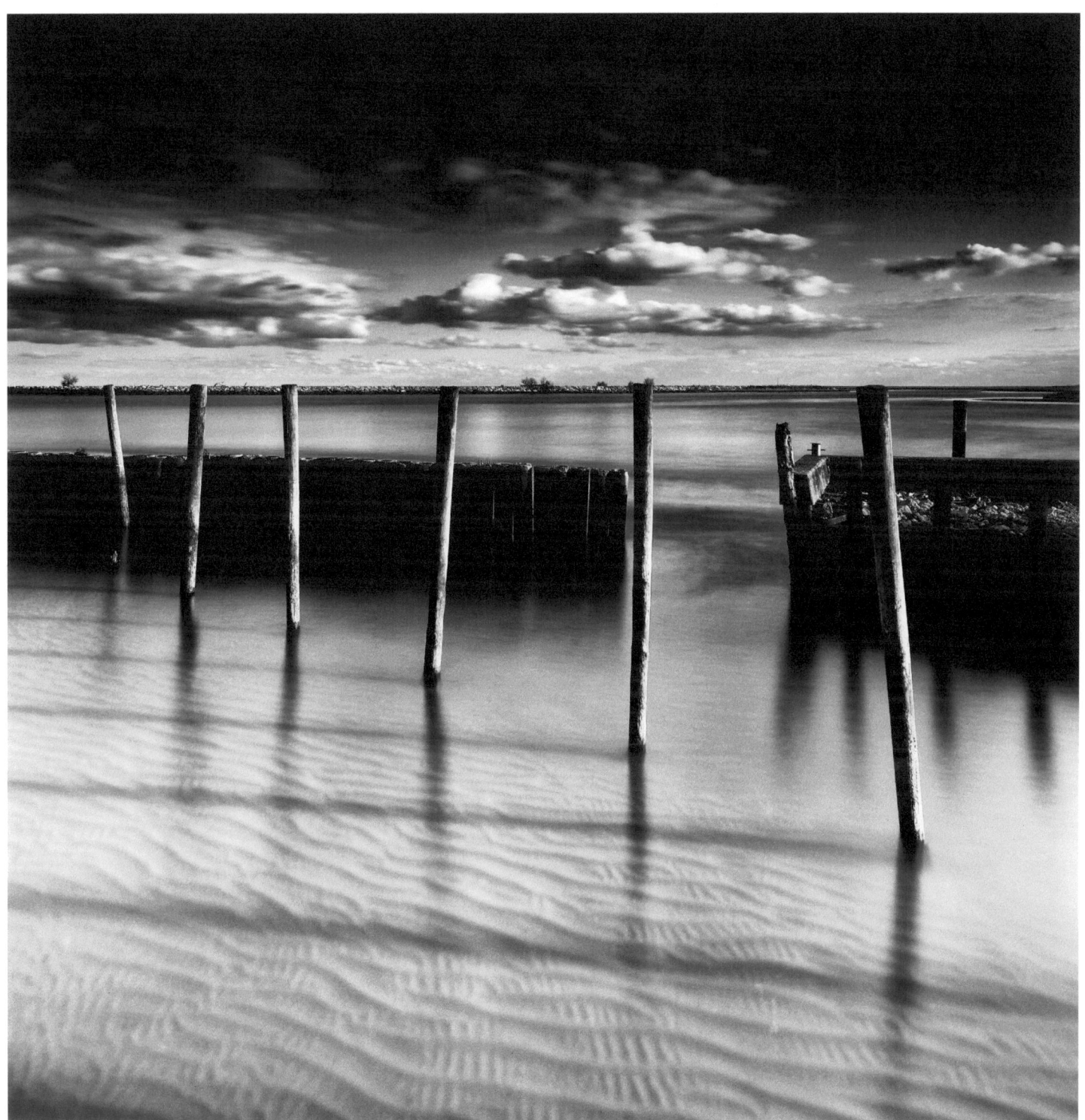

Sottomarina di Chioggia

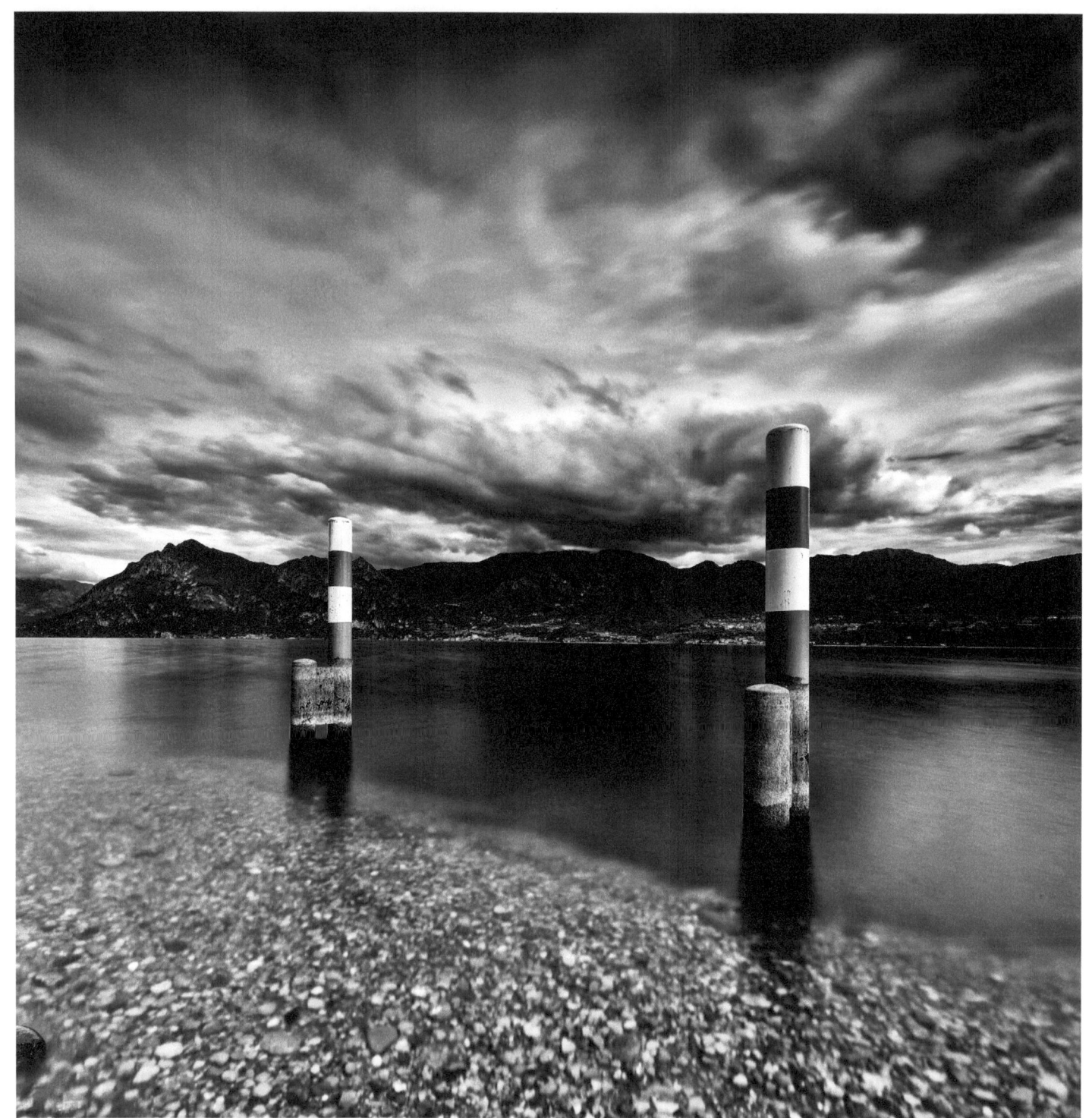

Tavernola Bergamasca — Iseo Lake

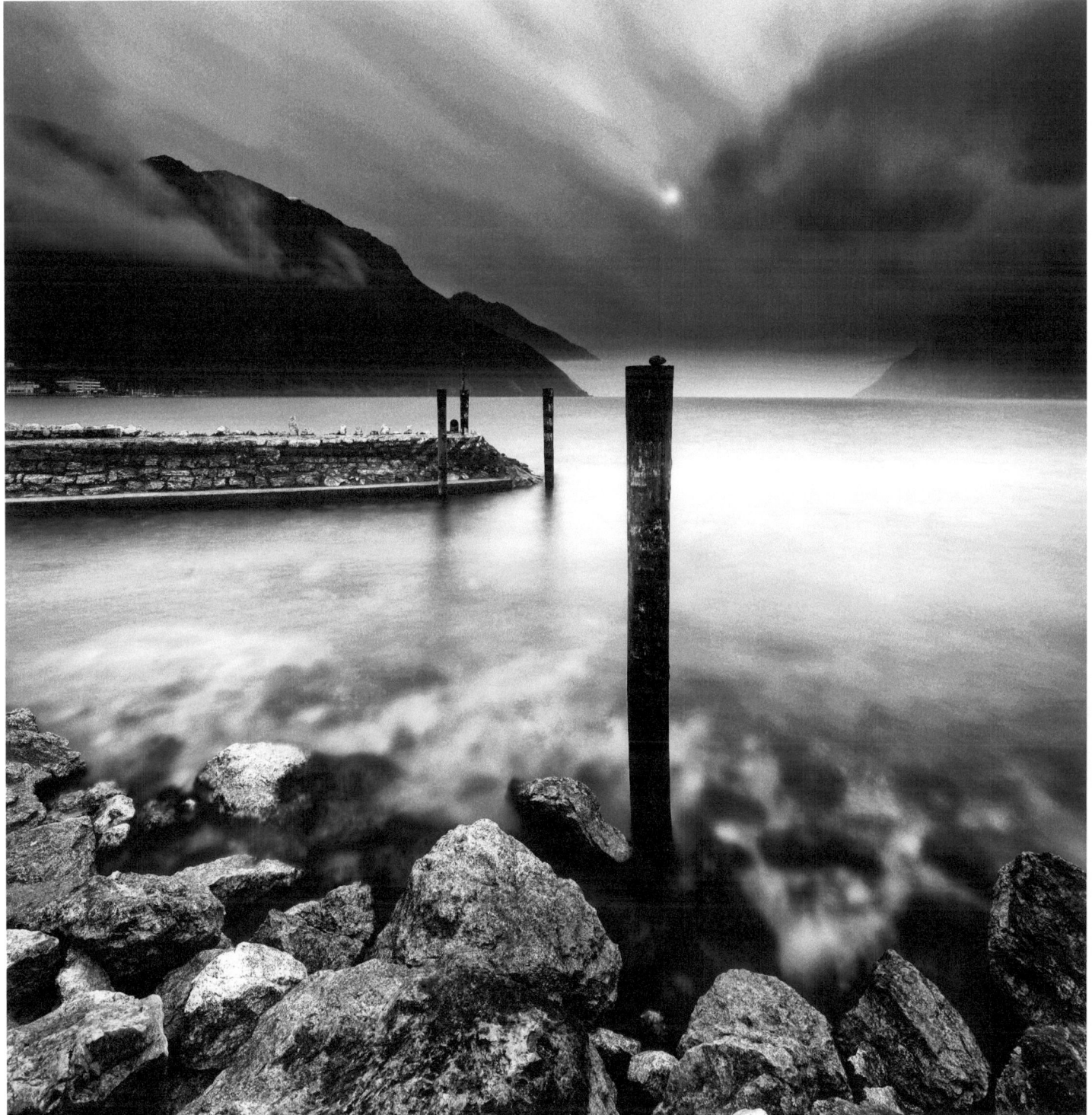

Torbole Garda Lake

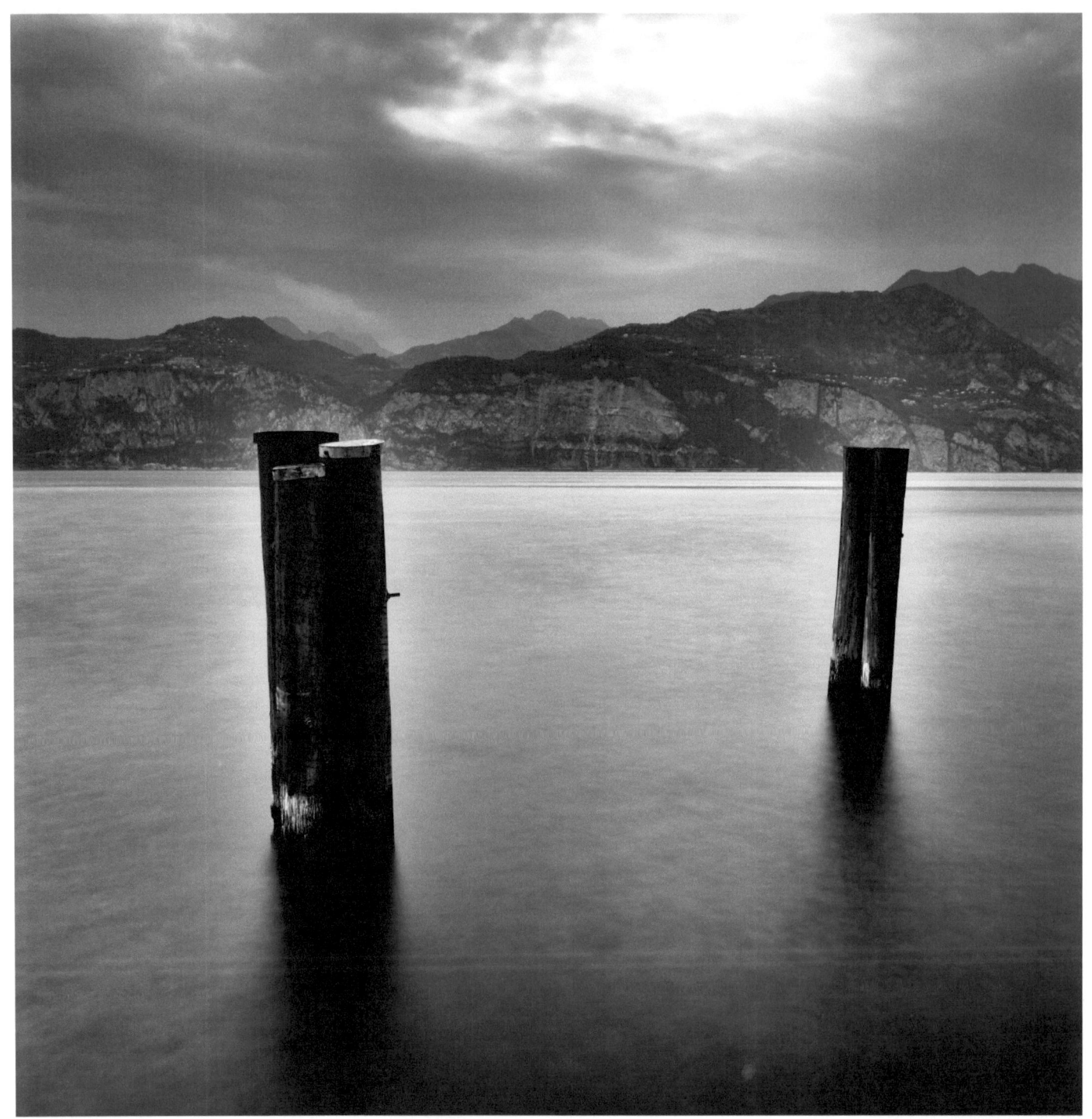

Torri del Benaco — Garda Lake

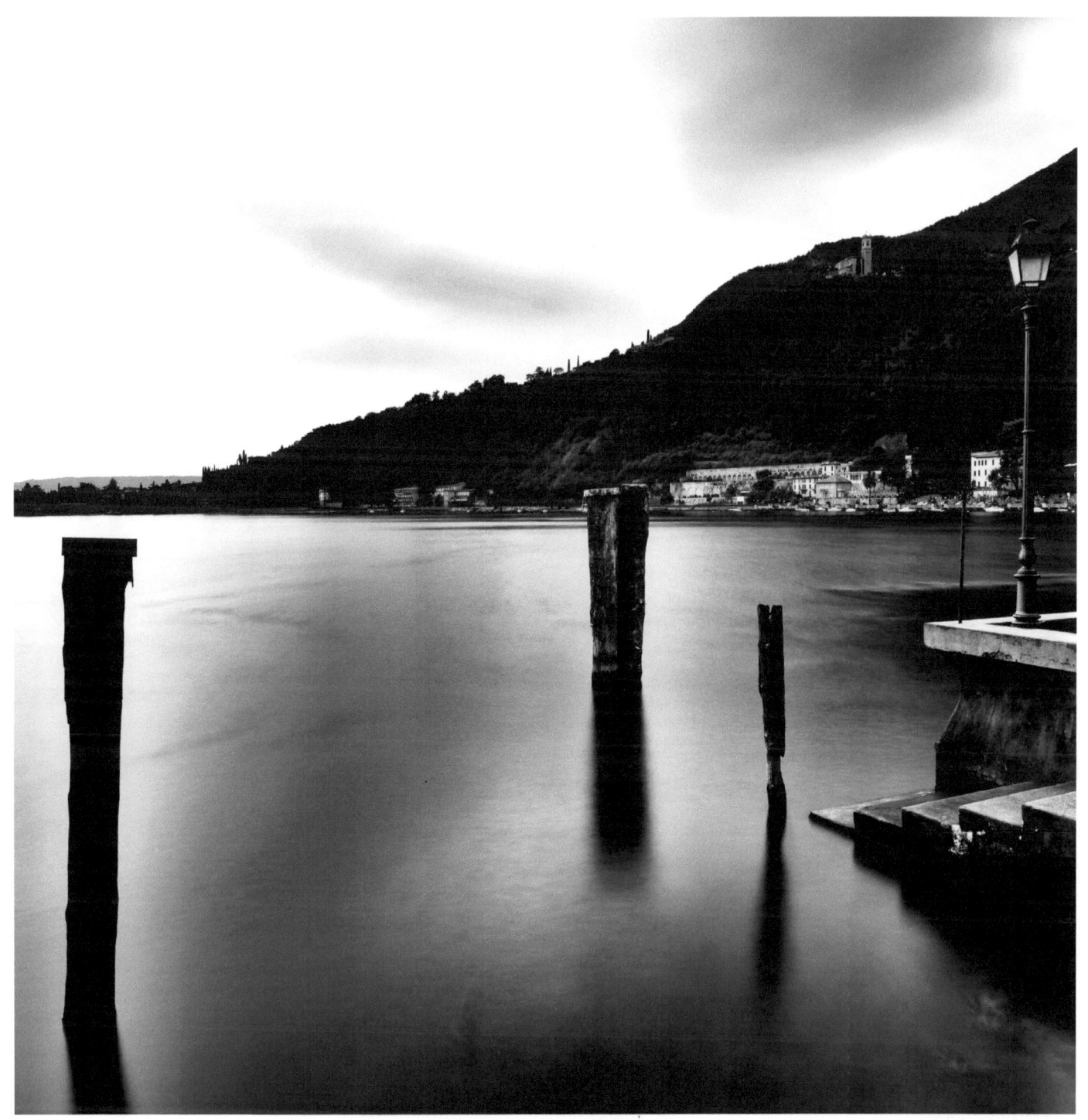

Toscolano Maderno — Garda Lake

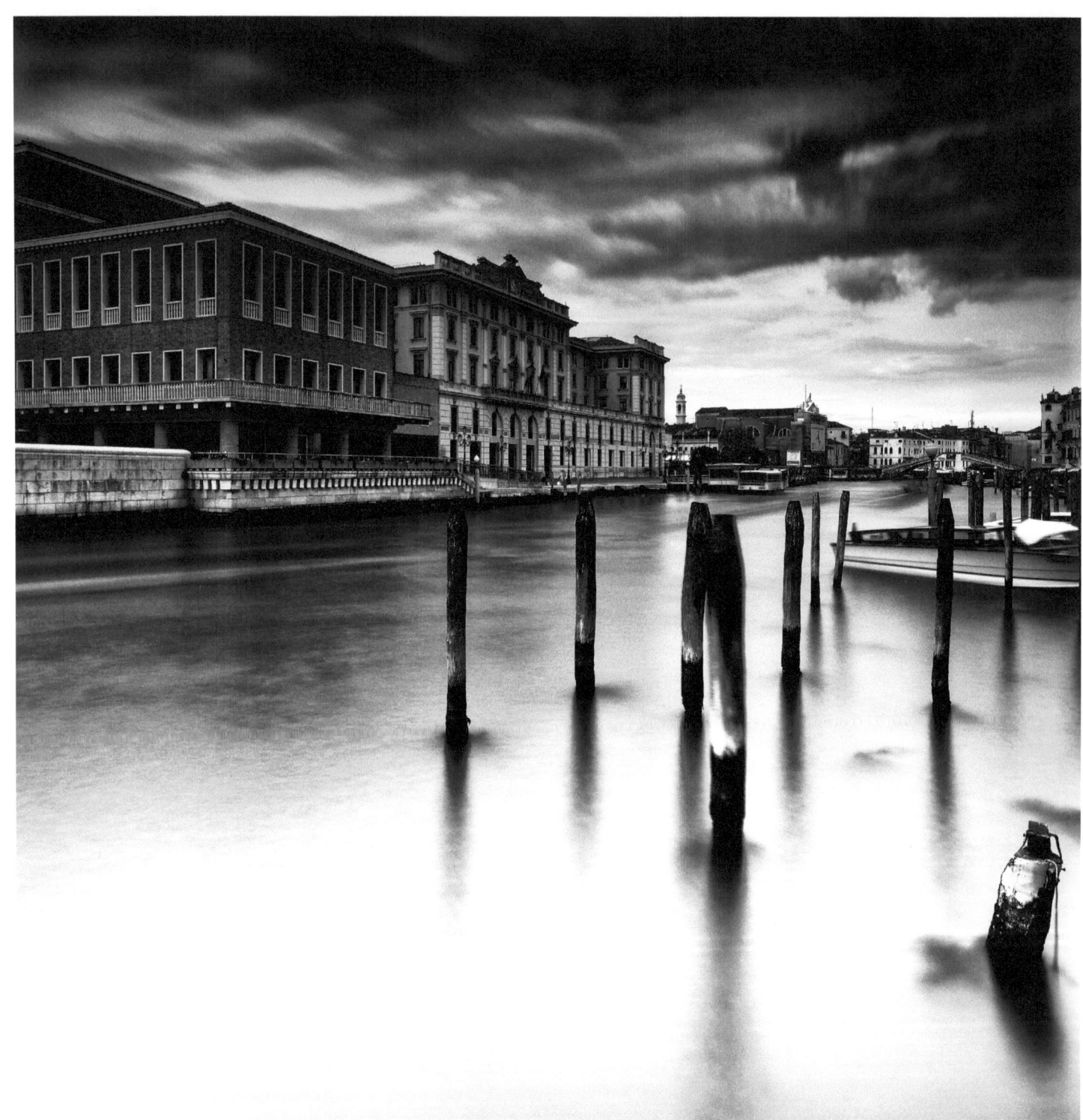
Venezia

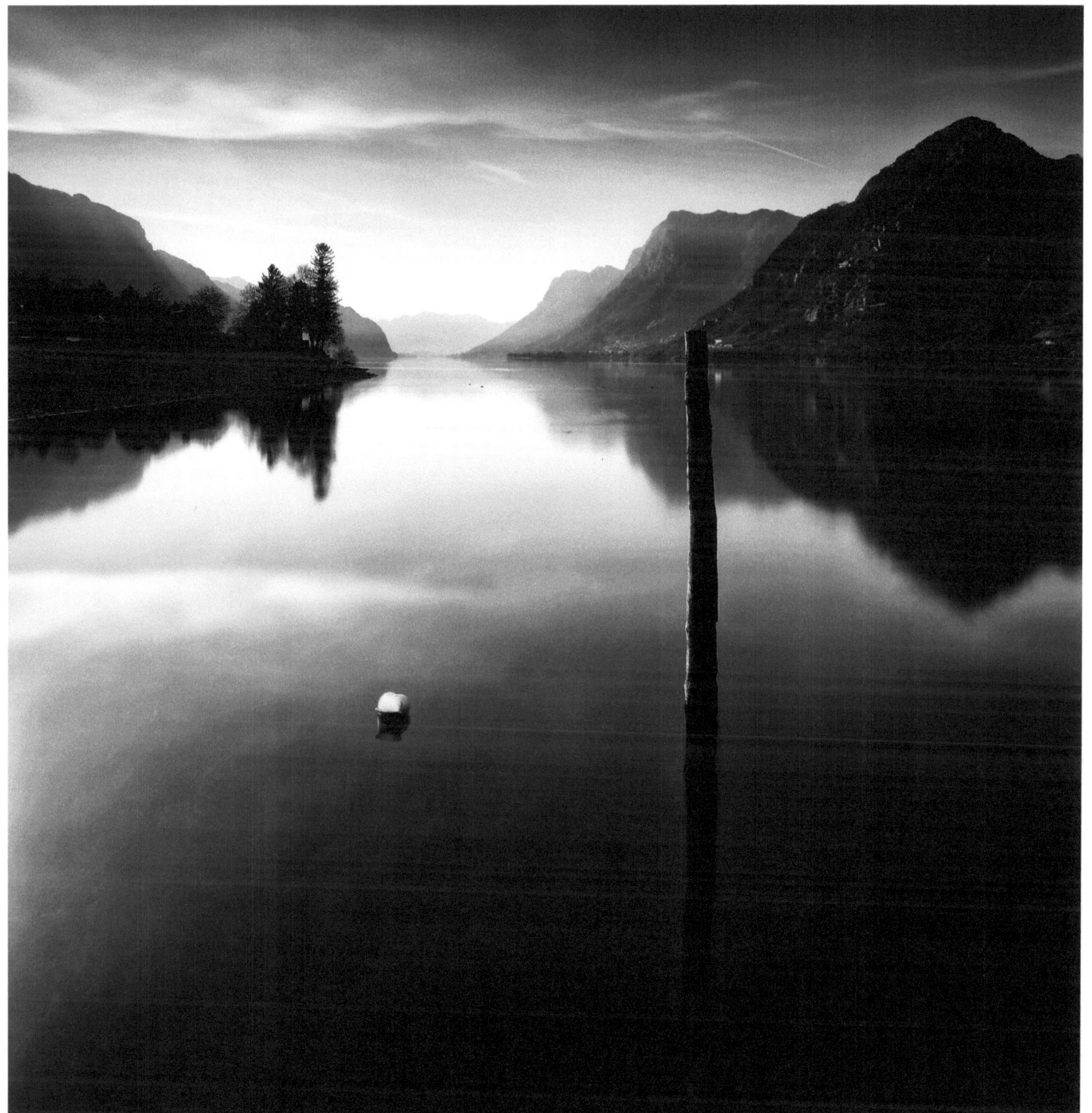

Vesta — Iseo Lake

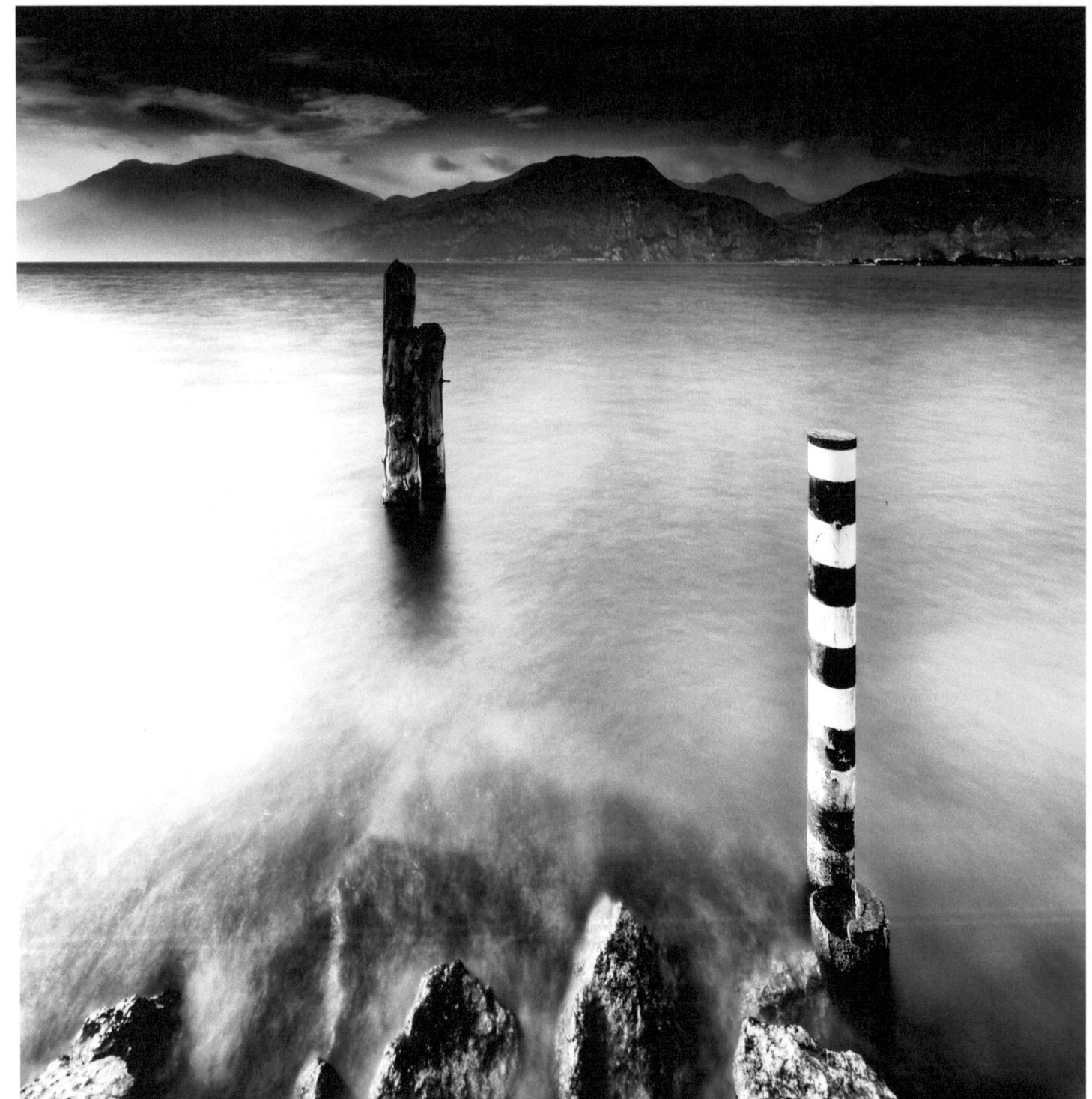

Assenza Garda Lake

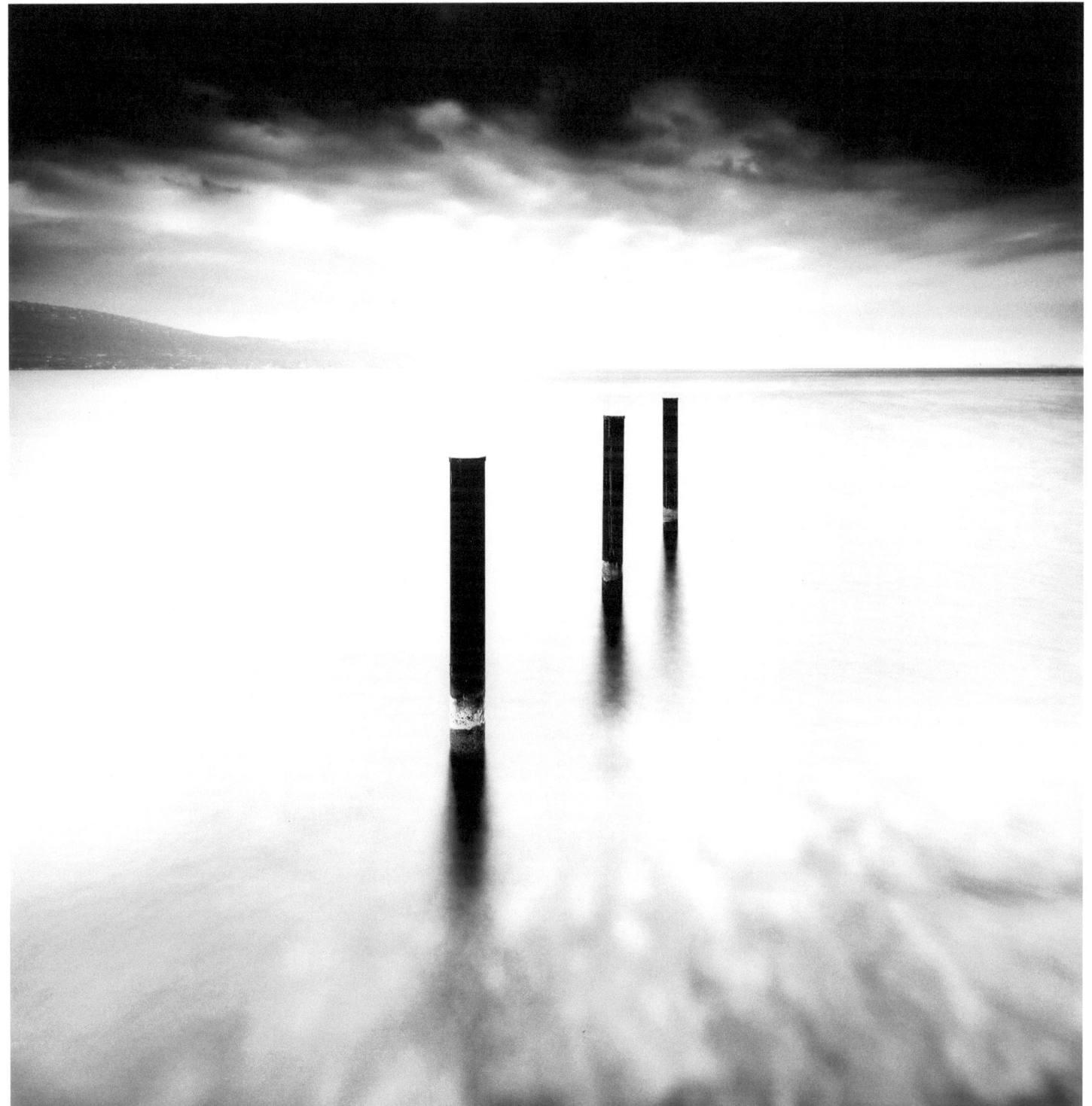

Bogliaco — Garda Lake

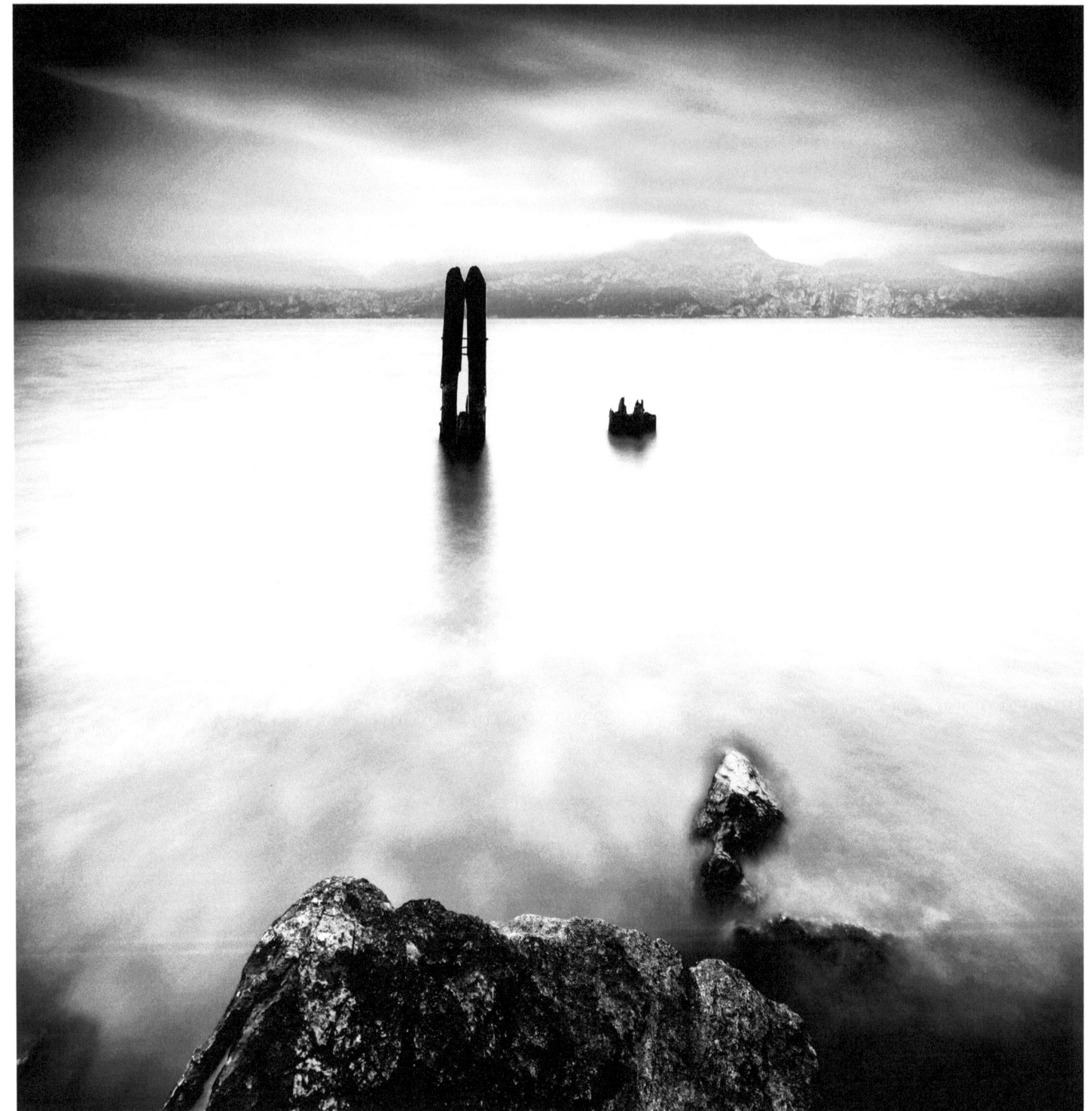
Brenzone — Garda Lake

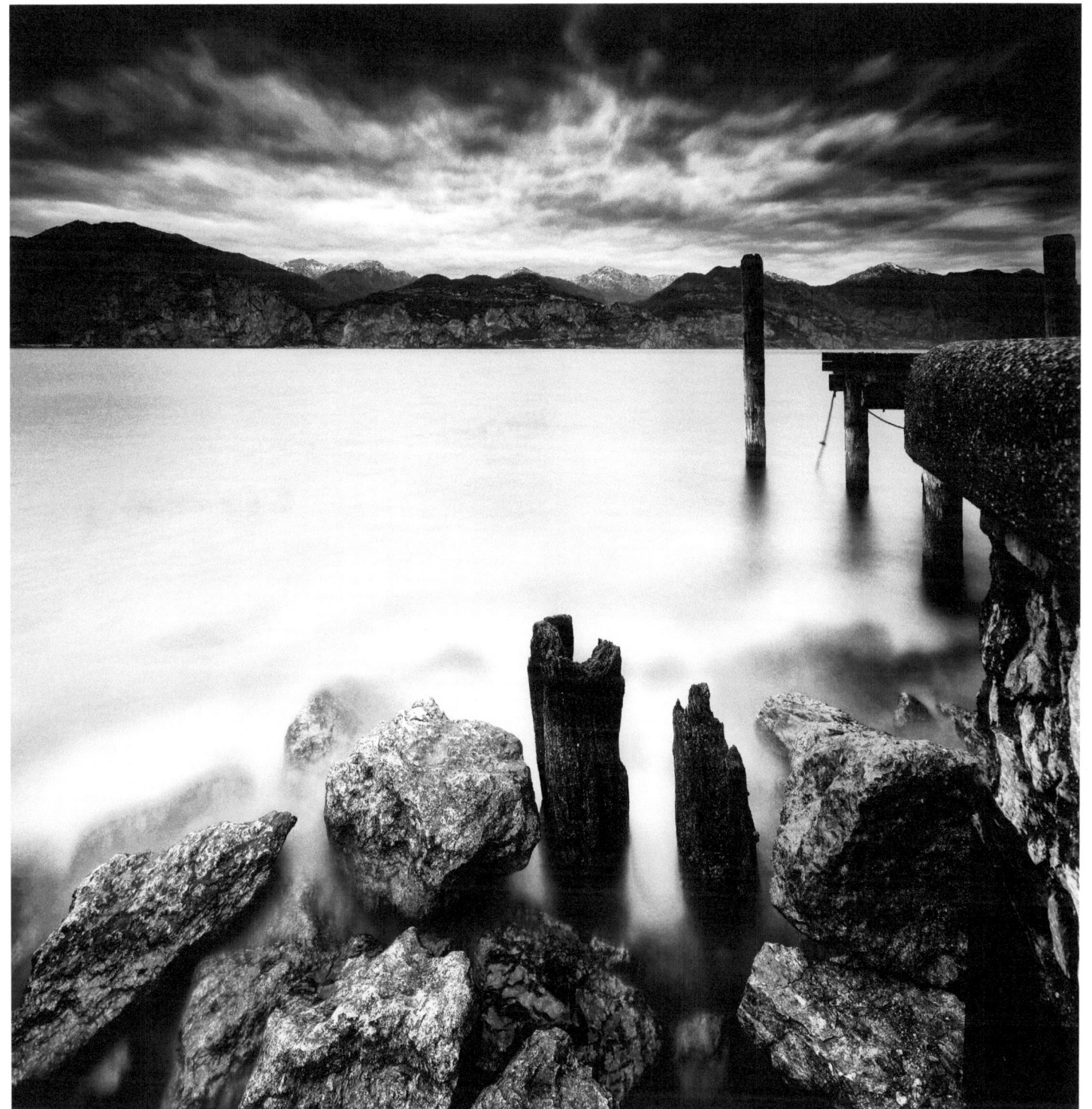

Cassone — Garda Lake

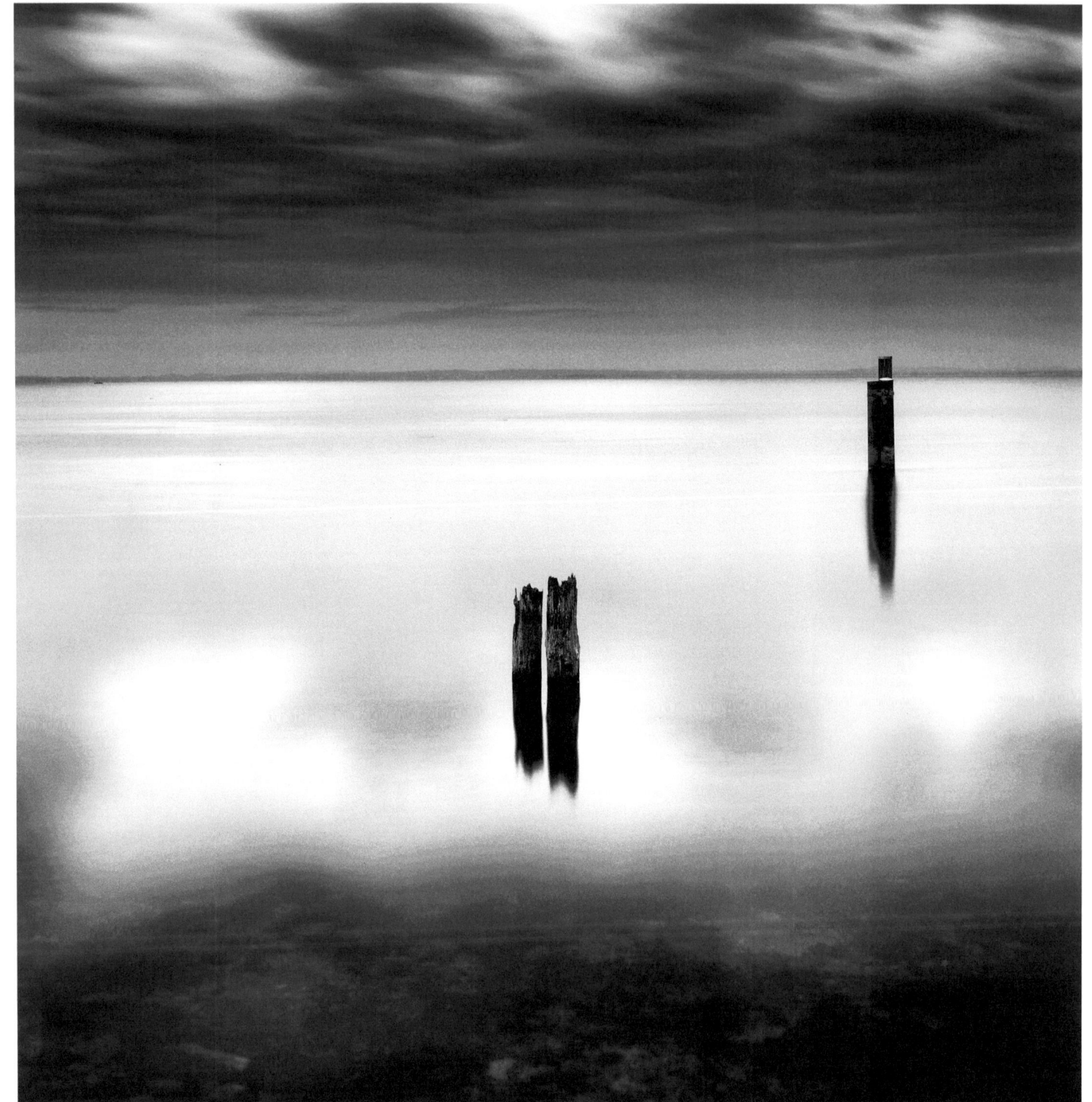

Garda — Garda Lake

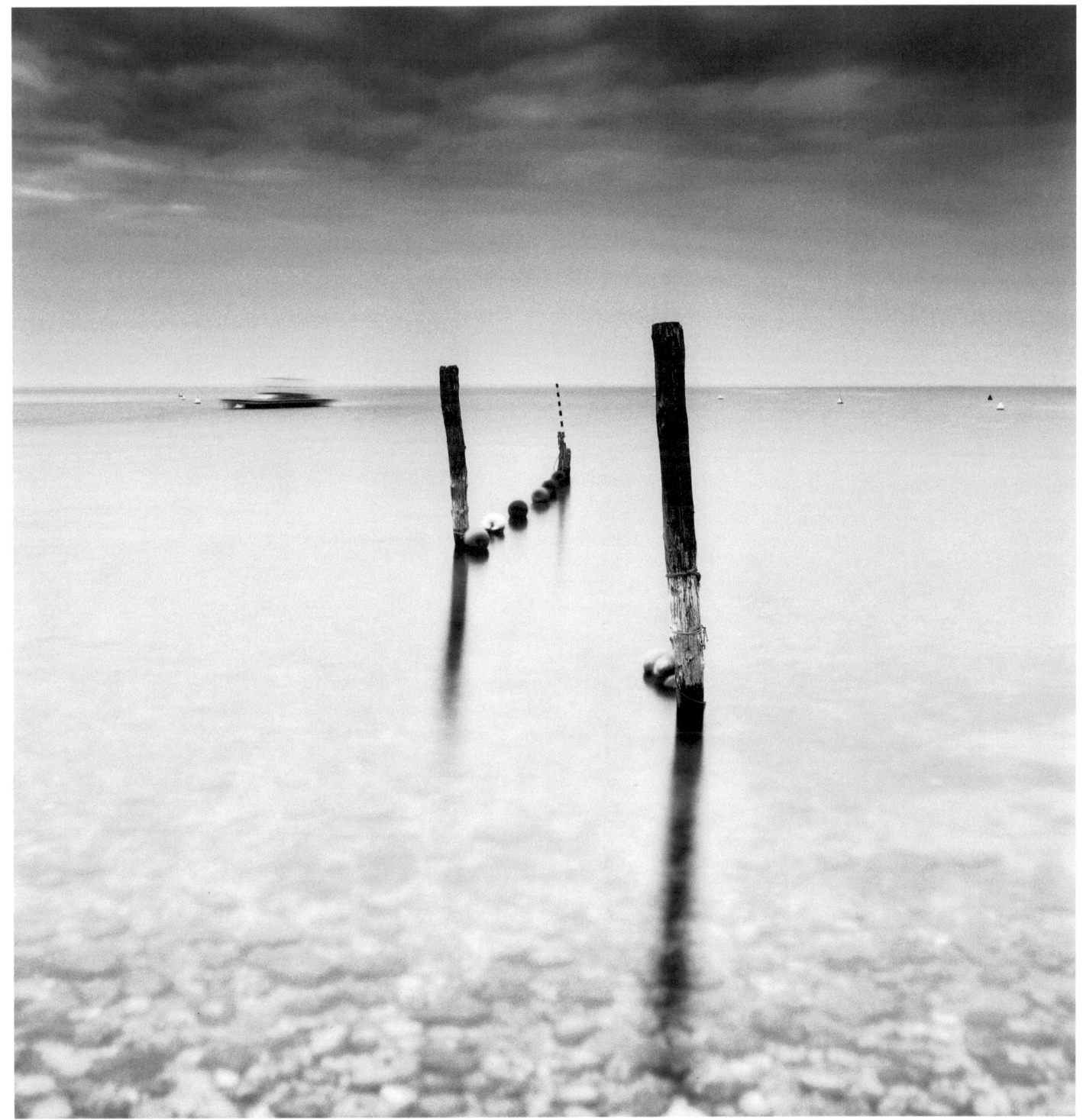

Lazise — Garda Lake

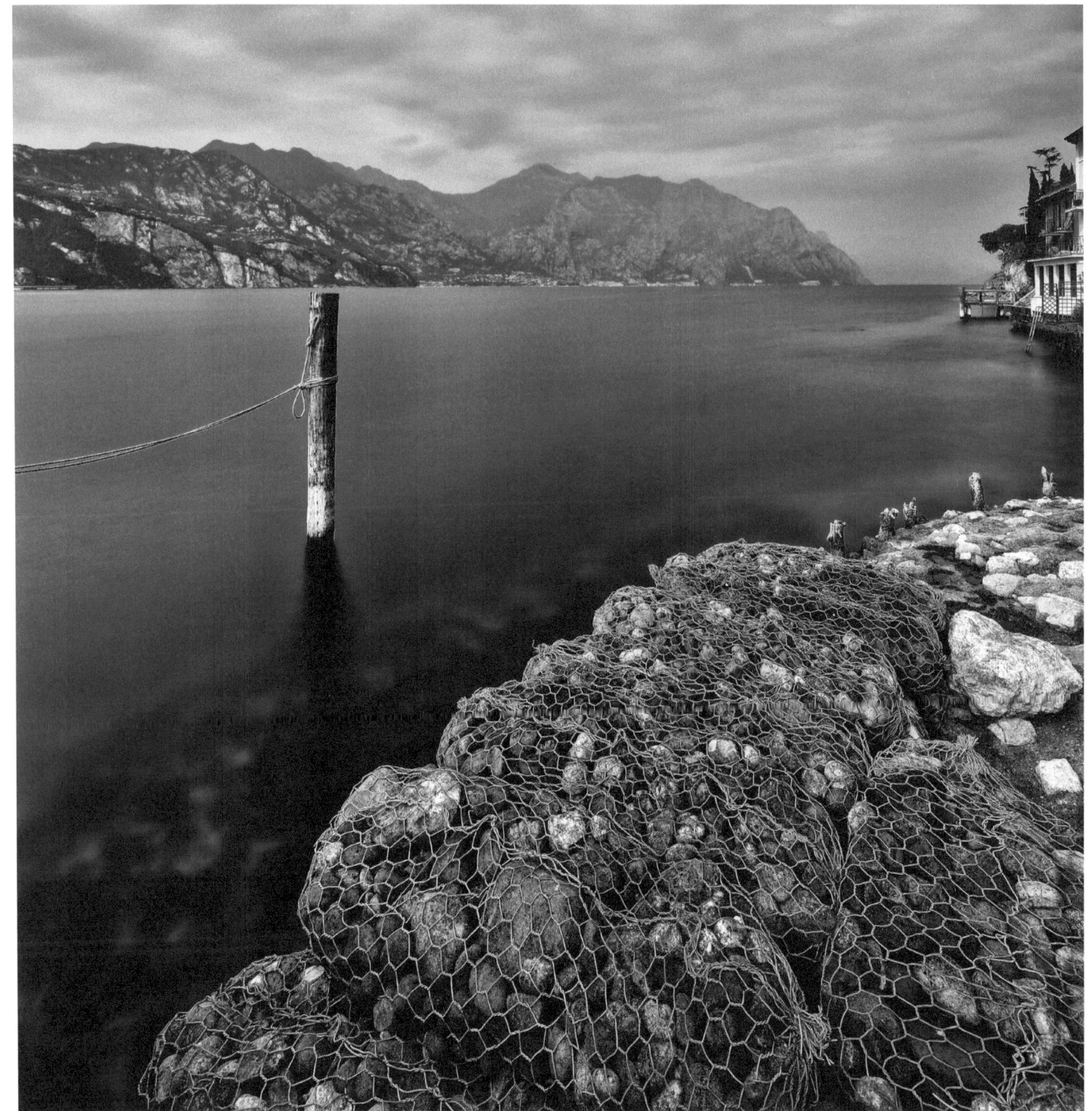

Malcesine Garda Lake

www.ingramcontent.com/pod-product-compliance
Lightning Source LLC
Chambersburg PA
CBHW041259180526
45172CB00003B/898